黑板手繪字 & 輕塗鴉2

CHALKBOY黑板手繪創作305

チョークボーイ◎著

WELCOME
2
CBM
HAND-
WRITTEN
WORLD!

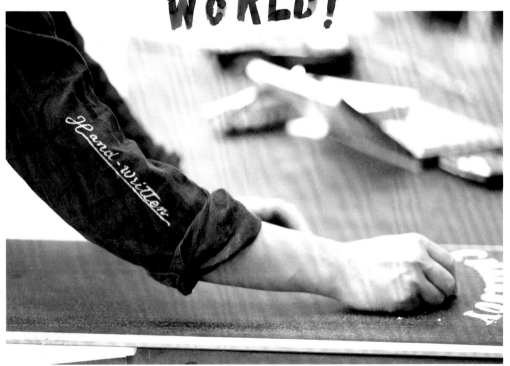

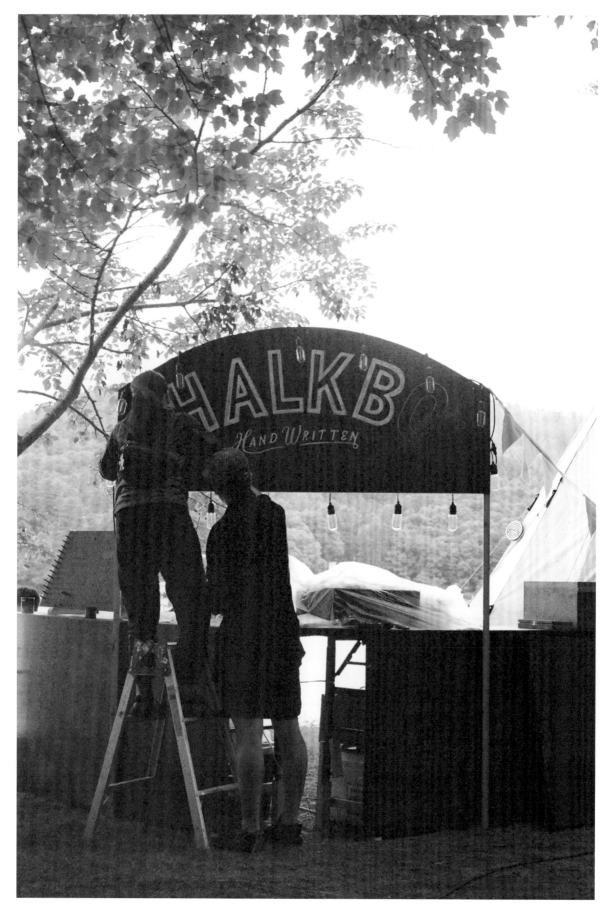

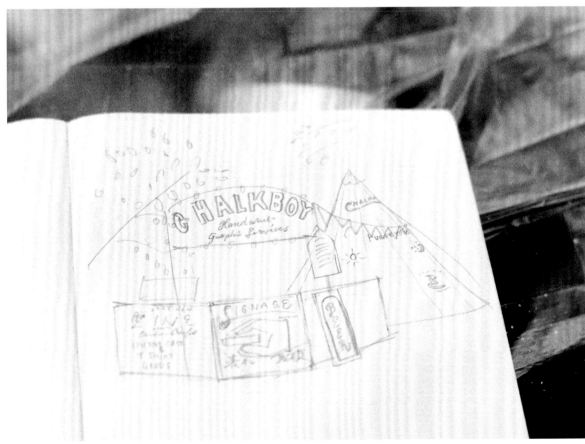

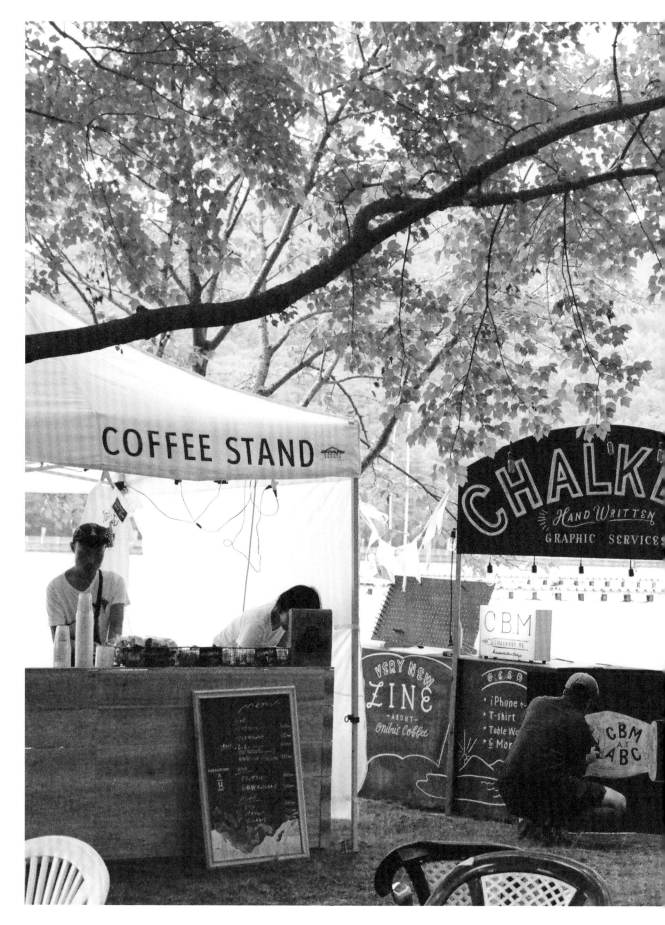

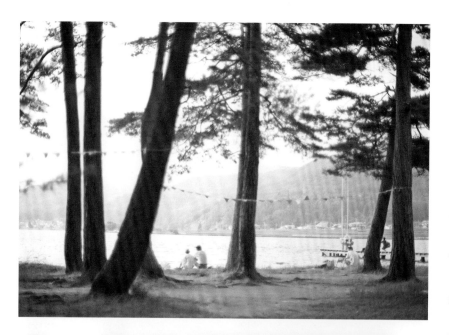

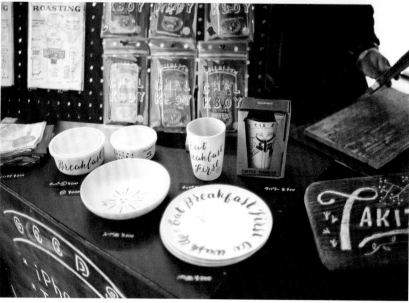

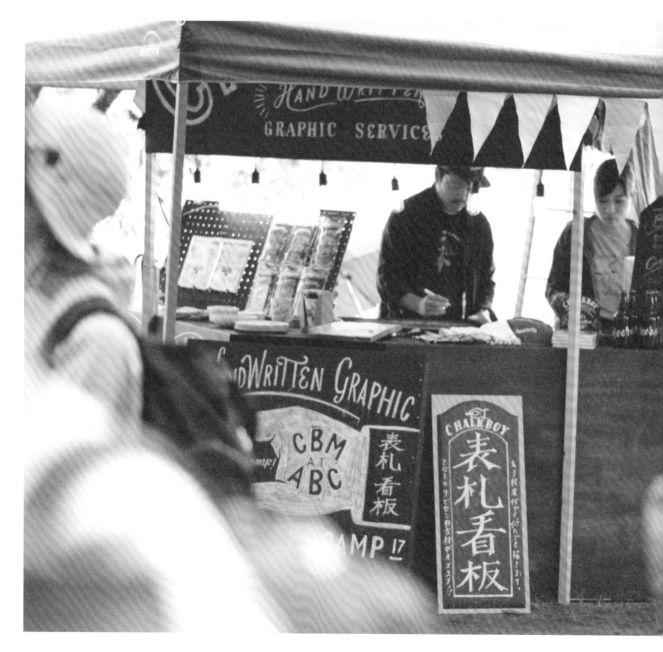

ALPS BOOK CAMP
book festival

長野・木崎湖
2017.7.28至30

孩子們歡笑奔跑，大人們則安靜地欣賞書籍或音樂。在湖畔舉行的這個慶典，無論是地點或參加者，一切都極為美好。在黑板風格的攤位旁架設了過夜用的帳棚，開起了看板店。在客人的慣用品或隔壁攤位 ReBuilding Center JAPAN的舊建材上畫圖，當作品完成時，看著顧客歡喜的表情，那種快樂真是無與倫比。每一個都是世界上獨一無二的手繪看板，要珍惜地使用喔！

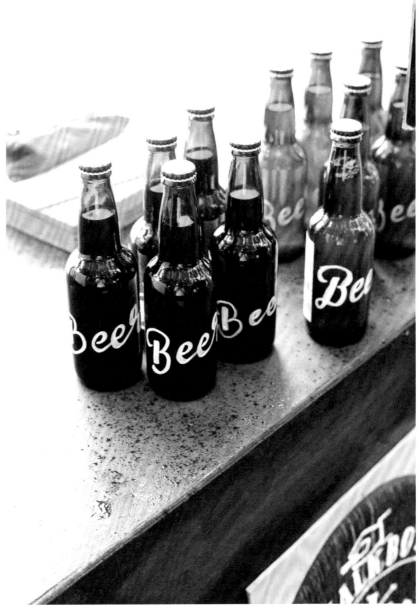

CONTENTS

Welcome 2
Hand-Written
World!
cb

SHOP part 1

店頭黑板：北海道到靜岡

Purveyors

outdoor shop

群馬・桐生

2.0

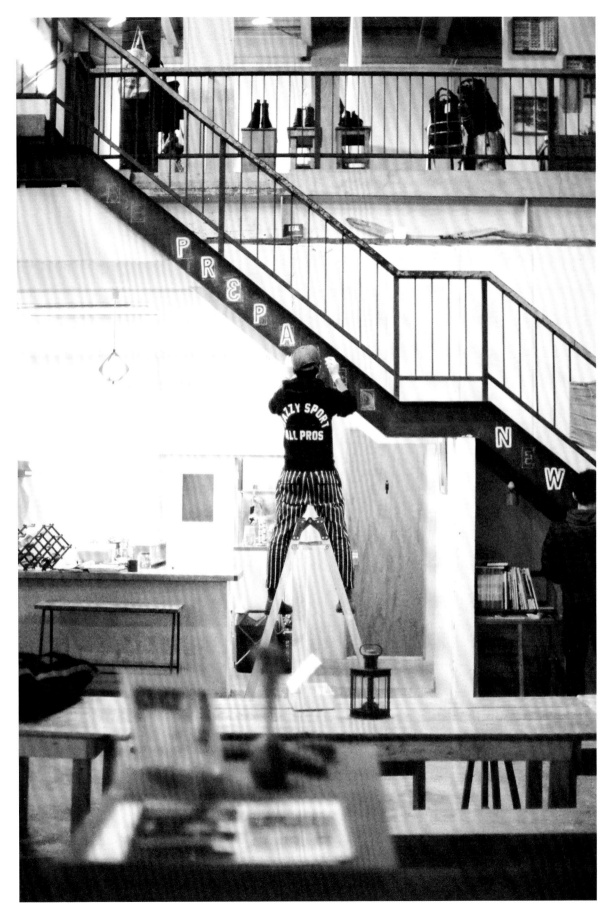

22

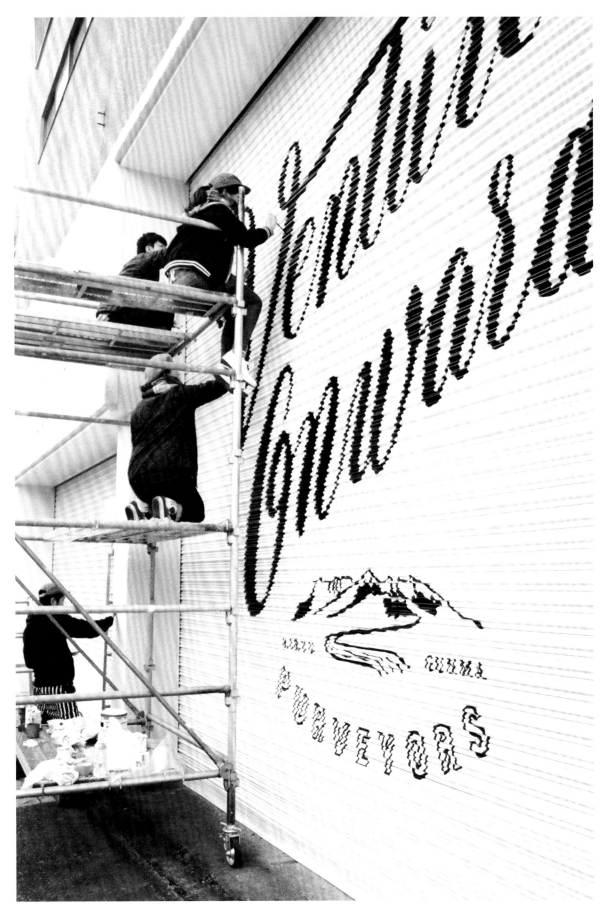

24

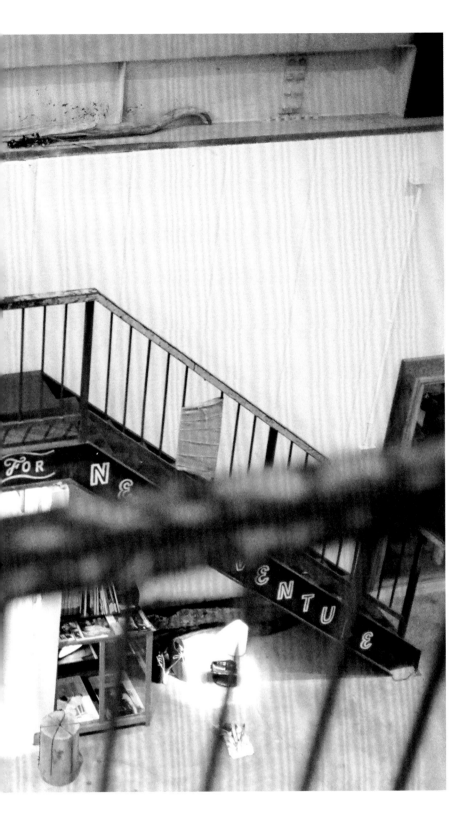

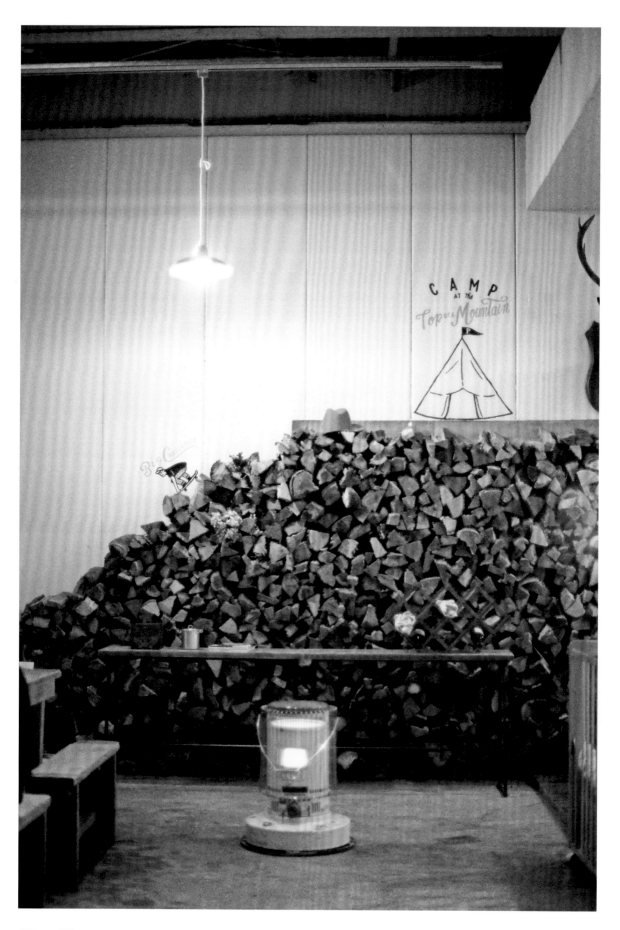

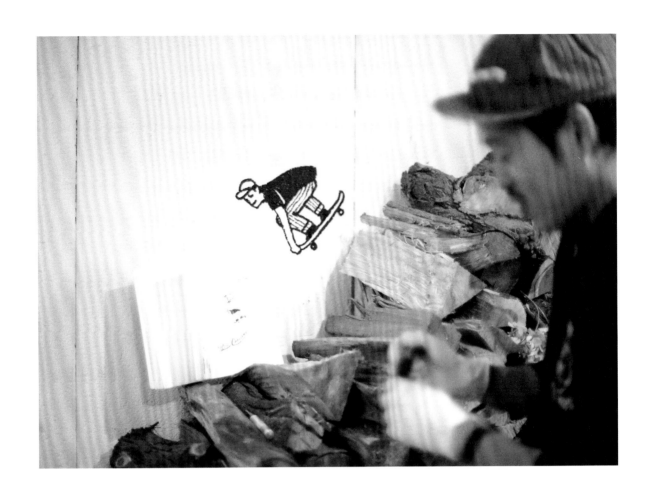

由鐵工廠改建而成的三層樓店面，改建工程之浩大前所未見。鐵捲門上描繪著
Ventrue Onward（旅程持續著）的藝術字樣，也畫有赤城山，渡良瀨川流經山下，
這副作品是四人耗費數日繪製完成的。將堆積於店內的木柴當成山，在山頂畫上帳
棚，山坡則畫上正以滑板滑行的CHALKBOY。廚房所寫的GASTERRORNOMY
（美食學的恐怖主義）是負責人小林宏明先生所發明的自製語彙。如果是挾持胃袋
的恐怖主義，我們很歡迎！

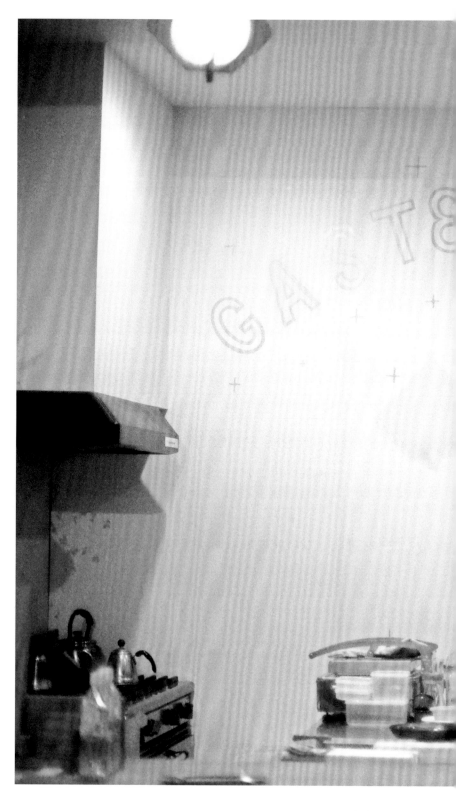

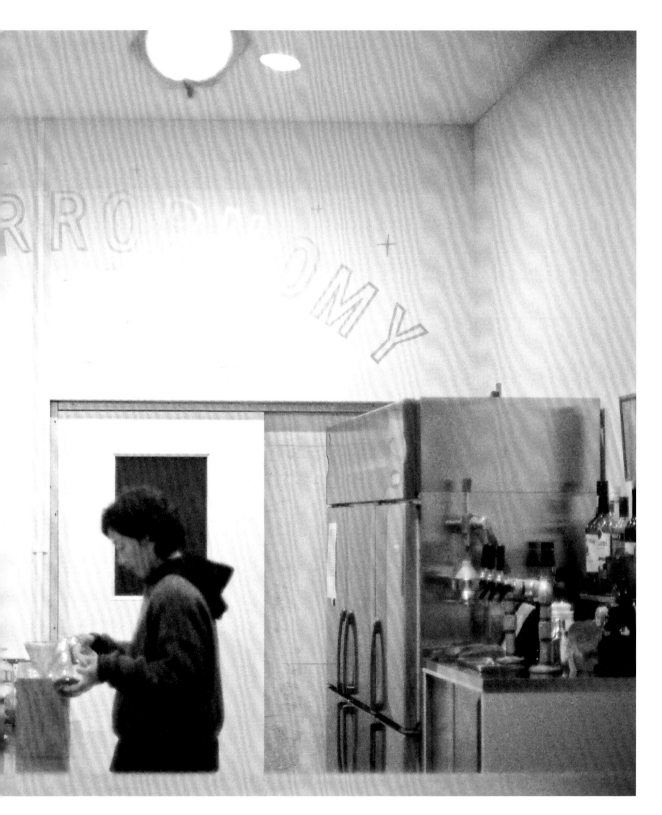

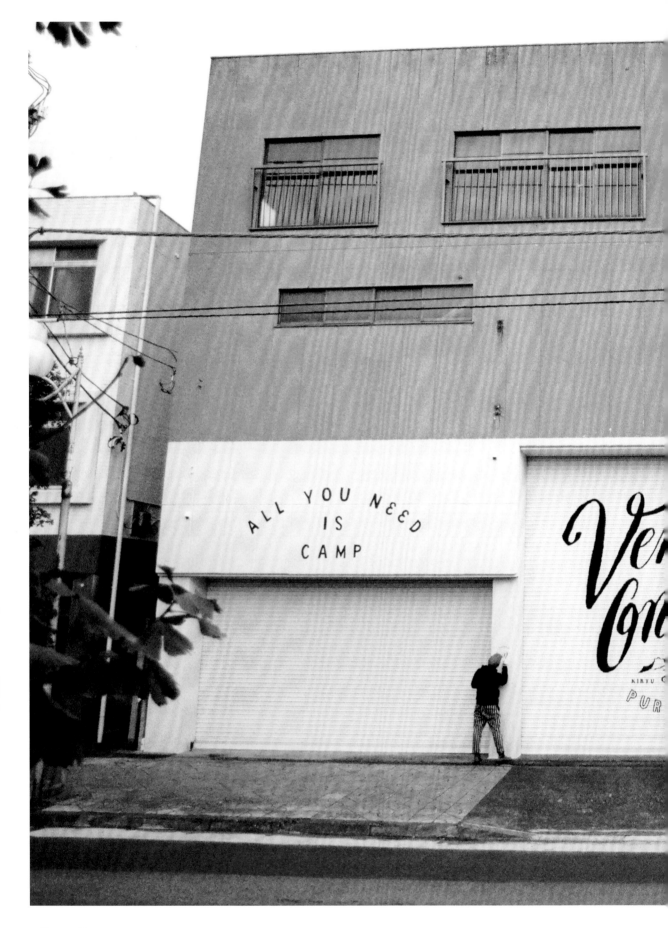

30

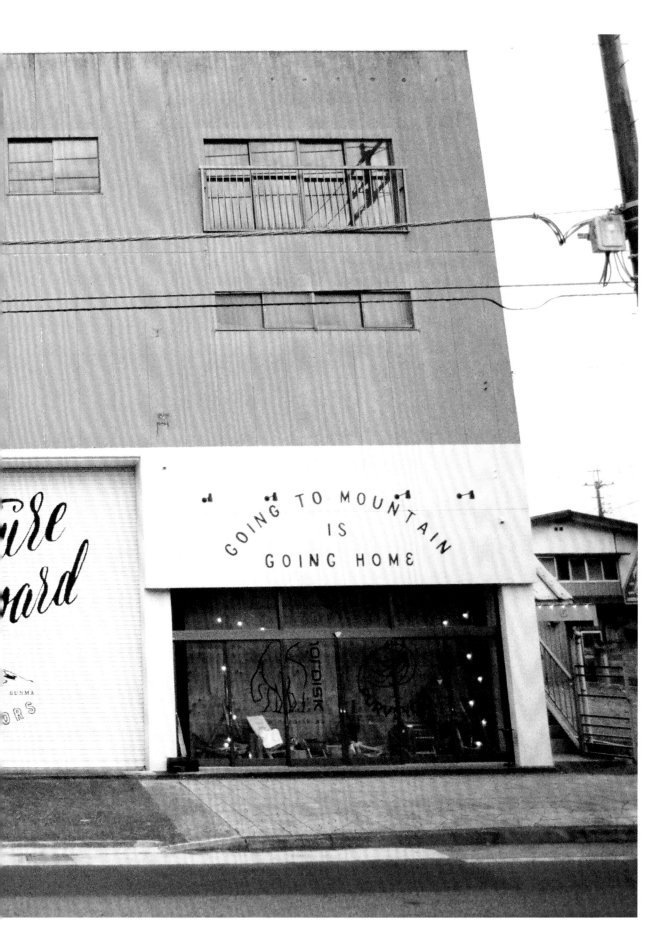

She told me

american casual restaurant

北海道・函館

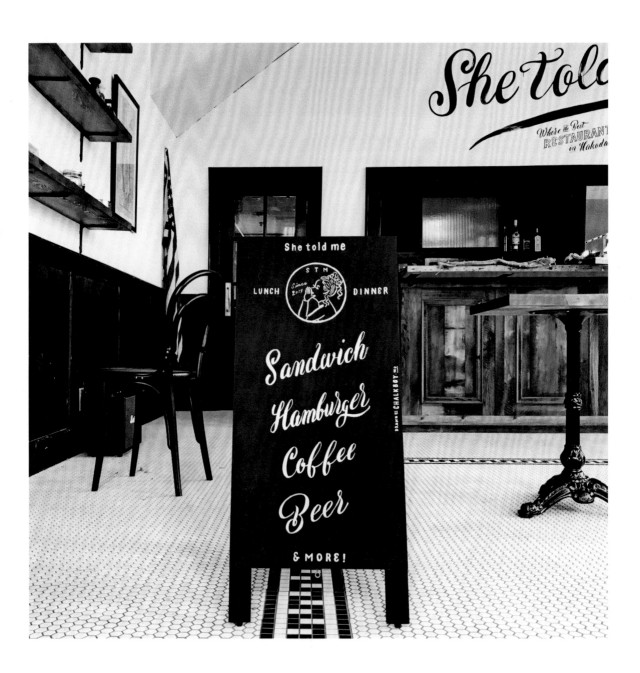

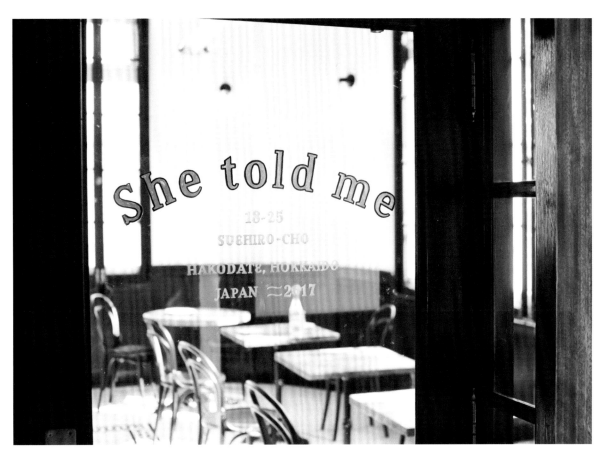

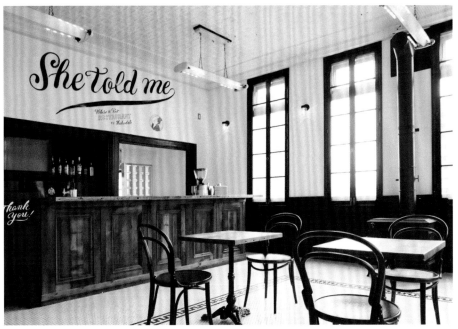

ONIBUS COFFEE NAKAMEGURO

roasting coffee shop
東京・中目黒

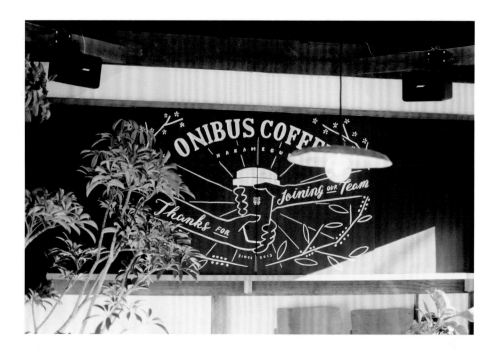

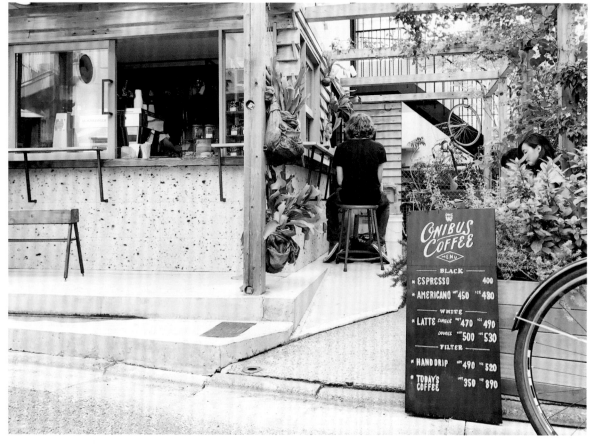

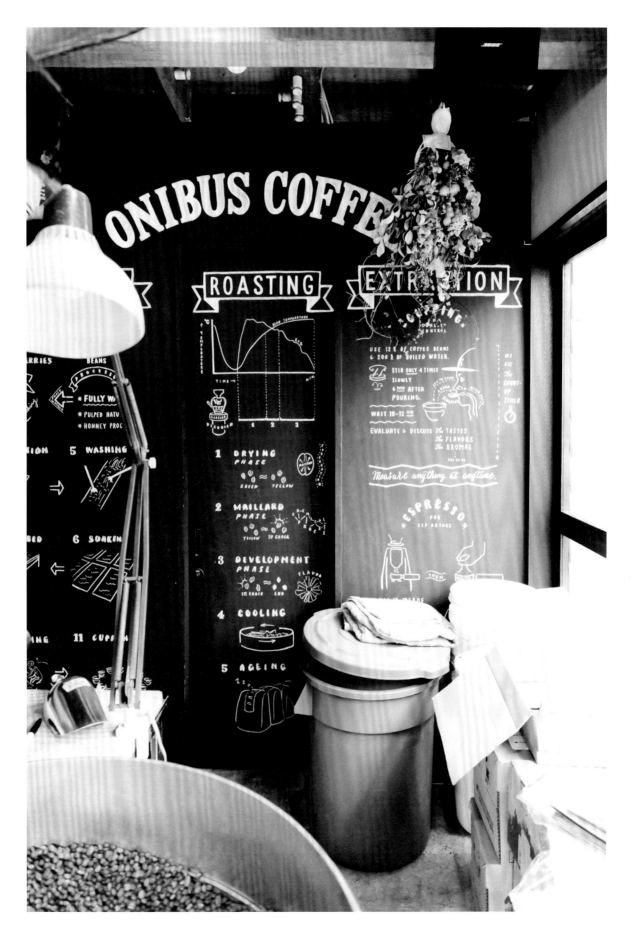

DAY & NIGHT

sandwich shop

東京・白金

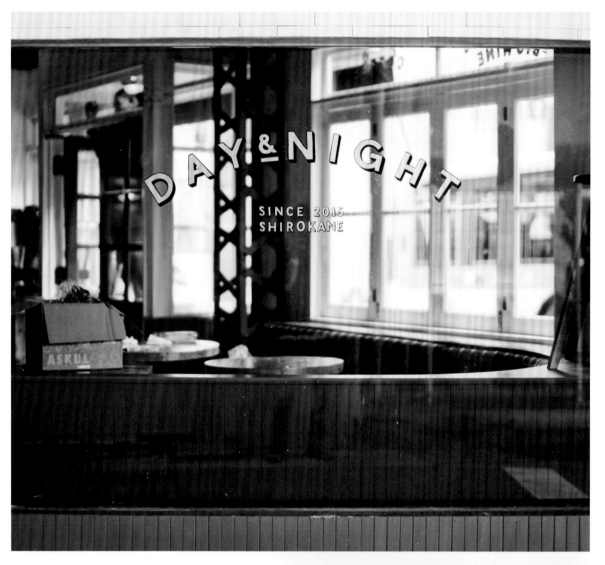

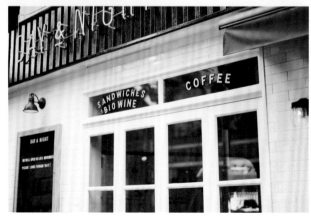

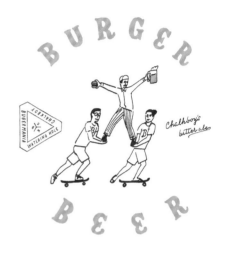

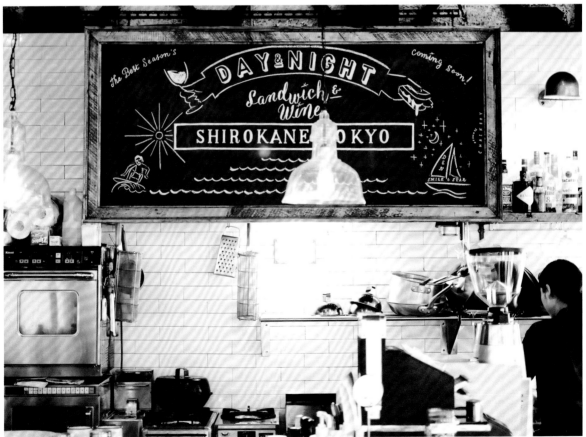

FOOD & COMPANY

grocery

東京・學藝大學

NODE UEHARA

cafe & grocery & restaurant

東京・代代木上原

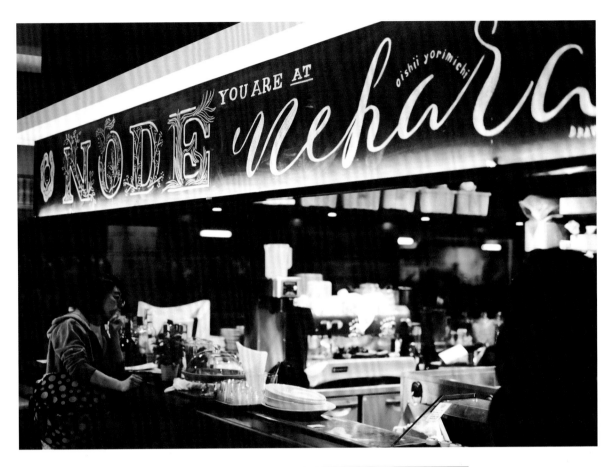

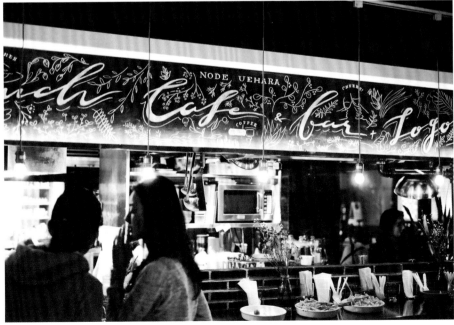

日清食品Global Innovation
研究中心•員工餐廳（上）

innovation center · company cafeteria
東京・八王子

NEIGHBORS
二子玉川（下）

social apartment
東京・二子玉川

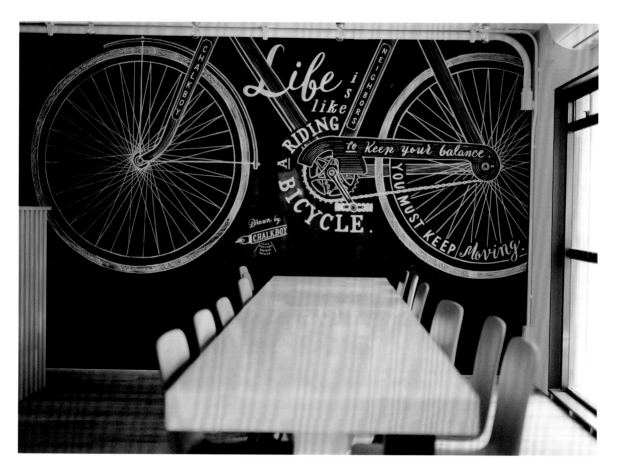

40

POMPON CAKES BLVD.

cake shop

神奈川・鎌倉

ON AND ON

cafe
千葉・浦安

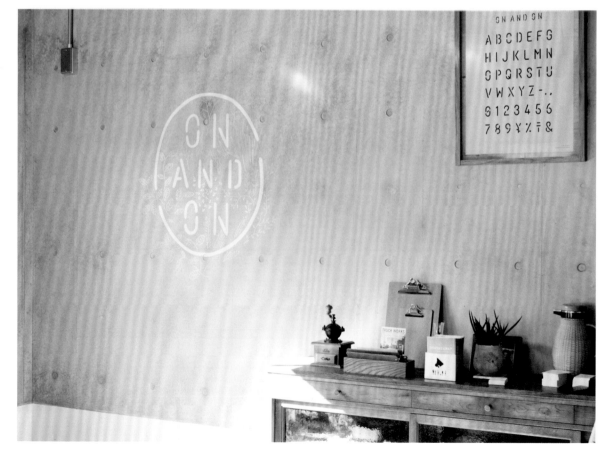

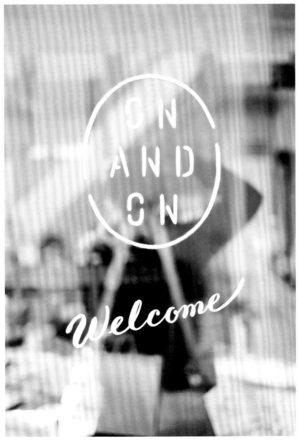

栞日

book cafe

長野・松本

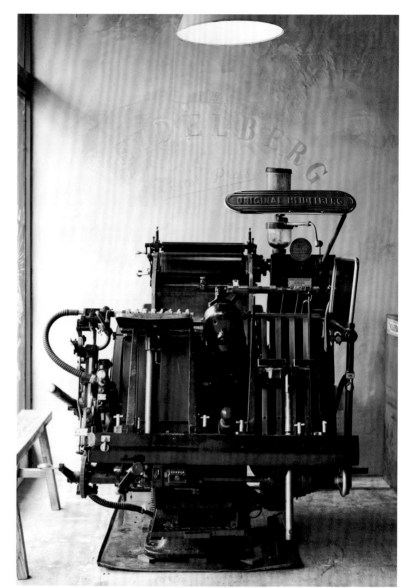

P11 COFFEE

P13 DONUT

P17 BAKE

P19 TOAST

4

ReBuilding Center JAPAN

salvage shop & cafe

長野・諏訪

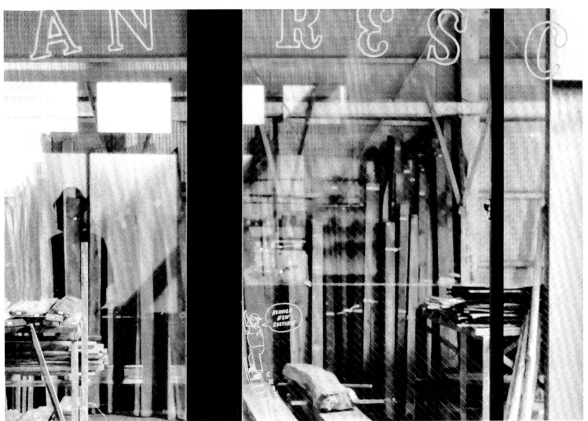

LUZ e SOMBRA HAMAMATSU SHOP

football store

静岡・浜松

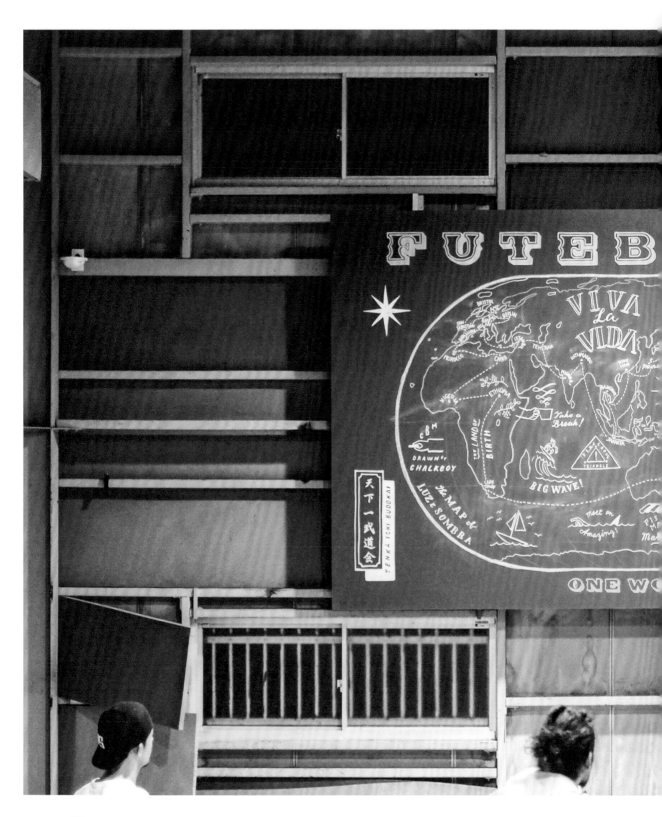

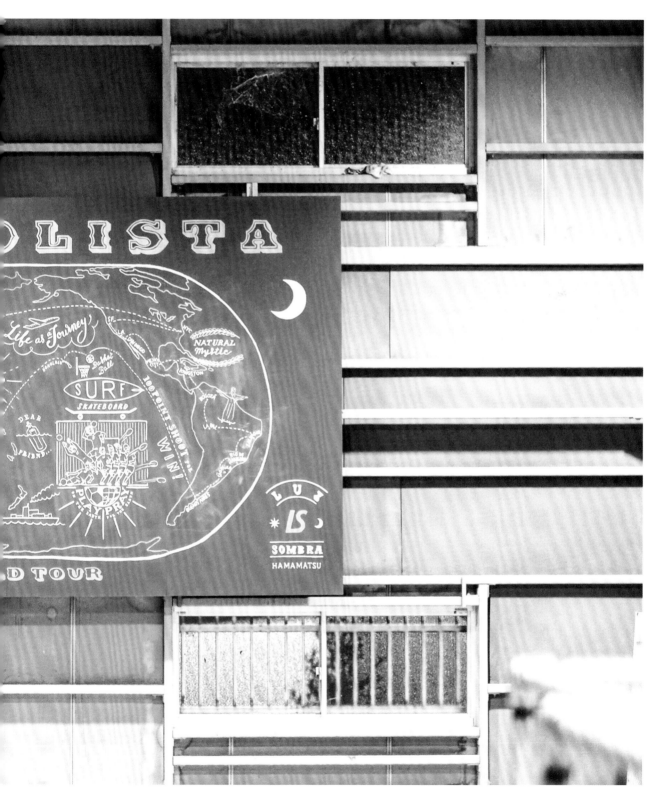

INTERVIEW
1

描繪．享受．傳達

──2016年1月時出版了第一本著作《黑板手繪字＆輕塗鴉》，這本書的市場反應如何呢？

　　書籍的銷售狀況比我想像中還要好，這讓我感到驚訝！老實說，我很開心。曾在街上看到令人驚喜的手繪作品，這些圖文厲害地轉化了我在書中介紹的設計範例，讓我忍不住停下腳步仔細欣賞。《黑板手繪字＆輕塗鴉》發行之前，我發現走在街上讓人覺得很棒的手繪作品開始增加，書籍上市之後的變化性更加多樣化，讓人感受到手繪塗鴉本身已經逐漸融入我們的社會當中。

　　我很幸運地收到來自各方的邀請，除了店頭黑板之外，還有平面媒體的插圖、商品設計、廣告插畫製作等等，今天在東京，明天可能就在北海道，像這樣奔走於全國各地，每天就是拚命地畫。最近也有到國外創作的機會，接觸到不同於以往的事物與人們，促使我產生了新的靈感。在台灣或馬來西亞的路上也有許多設置著黑板的咖啡館和商店，時髦且雅緻的店家相當多。在日本因空間限制和規範而無法做到的事情，在國外則完全沒有問題，這一點相當有趣。《黑板手繪字＆輕塗鴉》在台灣已發行了中文版，偶然走進的店家竟然知道CHALKBOY，我便隨興地在那裡塗鴉。就我個人的觀察，在國外「手繪」的需求度也已經很高。

──近幾年經手的店頭黑板中，有沒有印象最深刻的創作？

　　像是She told me（P.32）這類位在古老建築物當中的店家，或是USHIO CHOCOLATL（P.86）這樣由同年齡夥伴自行DIY打造而成的店家，每家店面都各有特色，也有各式各樣的繪圖狀況或黑板用途。回想起來，每間店都令人印象深刻，每一次的創作也都富有挑戰性。

　　近來，畫布的尺寸愈來愈大，2017年11月所繪製的Purveyors（P.20至P.31）就挑戰了有史以來最大的規模。店家是由鐵工廠所改建而成的戶外用品店，曾是重型機具出入口的鐵捲門化身為畫布，我要在那上面進行繪製。首先要先準備好草圖資料，從二線道馬路的對向以投影機投

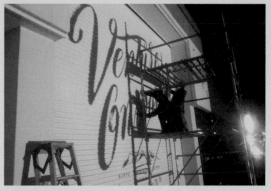

日落之後才能開始以投影機投影草圖。四個人耗費三小時繪製草稿線。

射，畫出導引線後再開始繪圖。由於鐵捲門凹凸不平，我一度陷入困境，最後共出動四人，耗費了整整兩天才完成。就結果而言，我認為是帶有指標性且具震撼力的作品。

若要說最高難度的創作，長崎的波佐見觀光巴士公司「新榮觀光」（P.119）的擋風牆真的讓人印象深刻。由於是擋風牆，因此具有透風的孔隙，總共有五片牆壁，以前後間隔的方式設置，而且在地面上還生長著茂盛帶刺的植物，工作環境相當艱困。雖然也有一片一片分開繪製的備案，但因為很希望呈現出最好的效果，決定還是以跨越牆面的方式繪製圖案。藉由畫面的連結，不但產生了連動感也帶出立體感，完成了前所未有的效果。

——您如何構思繪畫的內容呢？

一開始我會畫在隨身攜帶的筆記本上，方便進行整理。我把這本筆記稱之為「創作筆記」，我會在上面註記討論時所得到的關鍵字，並確定應該描繪的優先順序。當我有一些概念，且希望將腦海中的想法落實為視覺化的插畫或圖片時，我真的不能少了這本筆記。但是，比起整理

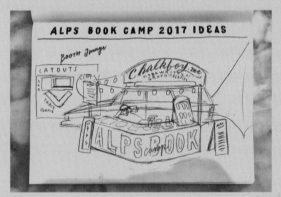

繪製於創作筆記中的ALPS BOOK CAMP（P.4至P.15）概念草圖。

腦中的想法，更重要的是調查，這是從入行時就不曾改變的原則。我會和委託人討論，徹底詢問出開店的理念和故事，希望從其中找出非畫不可的重要事物。最近有不少店家會直接說：「就依照CHALKBOY的風格繪製吧！」雖

然是受人信任的委託，但我認為店內的黑板並非只是我的個人作品，而是「訊息」的傳達，如果不徹底瞭解店家想要表達什麼，我就不會開始繪製。

事實上，Purveyors的鐵捲門也是這樣，在討論階段時，原本是預計畫上店家的標誌，但如果只是單純地描繪既有的標誌，手工繪製的意義就變得薄弱。由於客人在店內或是購物袋等各處已經可以看到店家的標誌，如果在最醒目的部分還是一樣畫上如此大尺寸的標誌，視覺上會有些疲乏。我不斷思考著，什麼樣的畫面是看到時會覺得舒適，而且又富含意義的呢？苦思不著的我瀏覽著網頁，有一句話立刻吸引了我的目光，觸動了我的心。這句話是店家原創掛毯上所寫的一句短語：Venture Onward（旅程持續著）。我詢問負責人小林宏明先生，他表示這句話象徵著這家店的精神，因此決定將它作為訊息描繪在鐵捲門上。無論從事什麼樣的工作，我向來很重視懷疑的精神，常常問自己：「這樣真的可以嗎？」就算已經提出構想，如果後來覺得不對勁，也會重新提案加以修正。我也曾發生過實際到達現場，因感覺不夠符合而重新思考替代方案的情形。其實在描繪的同時，我仍持續地「懷疑」，希望能藉由自我懷疑而讓作品更加接近完美。

——描繪店家黑板或圖片時，還有需要注意的事嗎？

除了「懷疑」，另一個我也很重視的是「背叛」。以Purvoyors的情況來說，主視覺的鐵捲門上描繪了散播力強烈的訊息，與之對照的便是店內所繪製的充滿玩心的圖案。把牆邊堆積的木柴當成山，在山頂畫了一頂帳棚，在山的斜坡上也繪製了正在滑板上滑行的CHALKBOY。將店內當成一個盒子，作出具有不同節奏感的設計。

Tanigaki（P.112至P.113）則是在一個畫面當中布置著不同調性的元素，同時呈現出嚴謹和輕鬆，且相互平衡。這間居酒屋的主人對於自己生長的故鄉（兵庫・八鹿）感到相當驕傲，我在店內客人們的身上也同樣感受到這種愛故鄉的情懷，因此主視覺以YOU ARE HERE！（你的歸屬）進行文字創作，這樣的訊息很直接有力，充滿熱血，我又在旁邊的空白處描繪上歡樂的插圖，呈現出

為了DOMINGO（P.182）的T-shirt而繪製草圖。我在筆記上摸索著絕佳的胡鬧感。

輕鬆感，平衡了畫面。如果是千篇一律的正經語言，很容易帶來壓迫感，但稍微加入一點玩心，就能夠立刻呈現出讓人放鬆的感覺，容易拉近距離。反過來說，即使是很輕鬆的風格設計，只要能扣合主題，就沒有太大的問題。

——輕鬆感就是CHALKBOY獨具的風格之一，對吧？

有人認為我的作品具有獨特的放鬆氛圍，或許是因為文字的字面意思很正經，插圖卻很輕鬆，一緊一弛產生了微妙的平衡感。與其說是我的風格，不如說我總是下工夫在「是否有特點足以吸引人」這件事上。我很希望自己的黑板手繪作品能讓別人產生興趣，就算是小小的特點也好，作品是否可以成功地引人注目，或令人噗哧一笑呢？有時我會從諧音去進行發想，也會在呈現的方式下工夫。以書店咖啡館「栞日」（P.44）為例，我把整間店當成了一本書來看待，店內所有的插圖都標上了頁碼。這個設計是希望讓站在店內的人化身為書籤（栞）。舉個更簡單的例子，smørrebrød kitchen nakanoshima（P.106至P.107）使用了丹麥語，我認為光是這樣就稍微能引起別人注意。還有像是ON AND ON（P.42至P.43）這種故意繪製在一般視線之外的空間，也是一種小技巧，當客人來店發現這些設計時，就好像尋寶一樣會心情雀躍。

像CAFE DIAMOND DAYS（P.104）這面勾著手臂一面喝咖啡屬於有點搞怪的插圖，我在進行黑板手繪時很常使用這種手法。在馬來西亞的設計大樓piu piu piu（P.123）牆壁上，從原有的手槍手勢圖示延伸創意，加上「要相親相愛，相互尊敬」的含意，畫成了小朋友開玩笑地以手互指的圖畫。在社群網站上搜尋，在這片牆壁前拍照打卡的人很多，這幅插圖成為Instagram的熱門打卡景點令我相當開心。

——在插圖中CHALKBOY本人似乎經常出現，這是為什麼呢？

比起單純畫咖啡機，描繪沖咖啡的動態情境，呈現出臨場感的手繪圖更能引起別人的興趣，所以我原本就經常繪製人物插圖。但是，人物不會憑空出現，如果描繪店內的人員，會變成好像在畫肖像畫，必須要畫得很像才行。又想，畫上自己的形象圖也可以替代簽名，那就自己畫自己吧！於是我就開始把自己畫作品裡。棒球帽和鬍子，以及之前常穿的直條紋工作褲已經變成了我個人的形象商標。被我畫在畫裡的那條直條紋褲子，事實上現在已經被穿到破爛不堪，我又找不到同樣花樣的褲子，所以就自己設計了手繪的直條紋褲子（P.174左上），而且不再只是工作服，平常也會當作制服穿著。個性方面，我大多是偷懶、胡鬧或裝傻，姿勢也以倒臥居多。在以「星期日」為主題進行創作的DOMINGO商品（P.182）中，CHALKBOY在以不惹怒足球愛好者的前提下大肆惡搞。

不只是我個人的肖像，我還是會畫一些其他人物和姿態，例如一面騎在自行車上，一面試著作瑜伽（P.103），或是一面衝浪，一面嘗試看書（封底），也喜歡繪製實際上無法做到的姿勢或行徑。我還會模仿復古火柴盒上的圖案，當大家看到那些圖案，而一起學著擺出與畫中人物同樣的姿勢，明明沒有必要一起做的事情，卻特地去做了，這樣的感覺讓我覺得既有趣又可愛。

——傳單或插畫的圖案是以鋼筆畫的嗎？

幾乎都是。平時就有隨手記錄的習慣，也都是使用鋼筆。實際上拿鋼筆的機會比粉筆還多，鋼筆的魅力之處就和粉筆一樣——難以控制。使用粉筆繪圖，容易在不希望有線條的部分畫出線條，但正因為如此而產生的「晃動感」和「皺褶感」，才能夠呈現出手繪的味道。鋼筆也會因筆尖停留的時間長短而產生深淺，且墨水會朝著意想不到的方向暈染，這正是我喜歡它的原因。活動傳單是以

將復古煙盒當成工具盒，從入行起就一直使用著。

Photoshop擷取鋼筆描繪的圖案，再依照需求進行上色。商品的插圖也多半使用相同方式。慢慢地，我的鋼筆圖愈累積愈多，於是企劃了個展藉機展示，也就是2017年4月的INK BLUE（P.74至P.77）。包含了以Photoshop後製前的原稿在內，個展現場有將近一百張圖稿黏貼在牆上，以公布CHALKBOY腦海般的方式進行展覽。

我使用的藍色鋼筆墨水是PILOT「色彩雫」系列中的「月夜」。我一直認為鋼筆色應該就是藍色，在試過好幾個顏色後，最適合的就是這種藍，這種藍色的開發靈感來自於日本風景色彩的細緻成色。除了「月夜」之外，其他墨水也都是富有意境的漂亮顏色。鋼筆同樣是PILOT生產，型號ELABO SB，粗細便於抓握，且筆尖柔軟，容易控制強弱，具有表現力，我非常喜歡。如果還要舉例，那就是自來水筆。自來水筆不論是在筆刷獨特的筆觸留白感，或是生動感都極富魅力。Morozoff的ONIBUS BEANS盒子（P.176），以及UNICOM的餐具系列（P.180）等設計，皆使用了自來水筆。

關於黑板手繪的畫材，基本上近幾年都沒有改變，一個復古煙盒化身而成工具盒，裡面所裝的材料和工具幾乎就足以應付工作現場的需求。我慣用的粉筆及其他用筆，在我的第一本著作《黑板手繪字＆輕塗鴉》中有詳細的介紹，請參考看看，這是我試過一百種以上的畫材後所精挑出來的用筆，相當推薦。

——就算是同樣的畫材，用法也一直在進化，對吧？

沒錯。有時我會想，為何總是以粉筆畫黑板呢？如果改變粉筆和黑板的用法，應該會有更多可能性吧！我曾在2017年11月舉辦個展，主題是「圖&地&字」（P.66至P.69）。在黑板上以粉筆作畫，接著再於上方以黑板塗料層疊描繪字體，這種作法相當具有實驗性。藉由完成每個作品，帶來了新的發現，這個新的發現似乎有能夠持續發展出更有趣的創作。

我在個展期間繪製了大阪KAMON HOTEL NAMBA的室內空間（P.110），那時就應用了個展上的實驗手法進行黑板手繪。這間飯店就位於「千日前道具屋筋商店街」旁，街上調理器具店林立，飯店原本委託我以這條街為主題進行創作，一開始是想要在手繪文字間布置實物器具，但最後作法完全翻轉。實際製作時，我是將實品器具擺成英文字母，並在其間以粉筆畫上圖案。我自己來回於道具屋筋的商店，採買了容易擺放形狀的方形器具、容易填滿小空間的料理器具，以及具有大阪風情的鐵板用鏟子等。雖然在黑板上設置器具很耗費工夫和時間，但我很享受這個過程，也因為嘗試了具有發展性的作法，獲益良多。

——每天畫圖難道不會變得討厭畫畫嗎？

很幸運的是，這種事至今還沒發生過。繪圖時我總是雀躍不已！雖然經常沒辦法睡覺，也常冷到發抖、體力透支，但畫畫一直給我帶來了快感，我完全純粹地樂在其中。對我而言，我喜歡將腦海中想像的事物呈現在眼前，一旦有了靈感，就想要立刻試著畫在筆記本上。有時候靈光一閃，忽然有想要試看看某種創作的念頭，就算沒有受到委託，我也會畫出草稿。我總是畫出不少與工作無關的畫稿，而且工作愈忙、愈沒有時間，愈容易動手畫圖！

我喜歡非機械式繪製的「手繪」，手工具有的溫暖和味道尤其令我陶醉。雖然現在基本上不接受婚禮黑板的委託，但私底下朋友結婚時，我也曾經幫忙畫過。我認為，替重要的人們在美好的日子裡錦上添花是快樂的事，為了臭味相投的知心好友畫圖令我感到相當幸福——這真是身為CHALKBOY最棒的瞬間了！

（上）為了慶祝大兒子的第一個生日，手工製作了活動背板。
（下）結識了十年的好友辦婚禮，能夠幫忙製作足以留下一輩子回憶的場景，我覺得很幸福。

手繪玩家愈來愈多，
手繪英雄就在其中！

——您定期舉辦講座，目的是為了傳達手繪的樂趣嗎？

當然，這是原因之一。我本身很喜歡畫畫，首要任務就是傳遞畫畫的樂趣。我印象很深刻的一場體驗式講座是和長崎•波佐見包材製造商「岩嵜紙器」共同舉辦的，以兒童為主要對象。「隨意畫就好！」當我這樣一說，大人們幾乎都會感到困擾，但是，小朋友一聽就完全停不下手。不被規則束縛而自由地畫圖，從小孩子畫畫時的模樣中，我看到了手繪樂趣的原點。

教導別人時，我也能夠藉機學習，這就是體驗式講座的有趣之處。人們常常會問到我意想不到的問題，像前陣子有人問：「下筆大概要使用多少力道比較好呢？」我那時心想：「啊！對耶！我怎麼沒想過？」我認為這種問題確實是初學者所在意的事，但我本身完全沒有思考過下筆的力道。當時我這樣回答：「繪圖＝表達，所以力道如果太輕，文字就會較淡，傳達力也會較弱。訊息需要清楚地被描繪出來。」後來我又想到，其實也可說「下筆力道就是聲音的大小」。

聲音是能夠給人帶來不同感覺的，透過聲音會感覺到某處某人的特定氣息，相同的，「手繪的圖案＝畫者本人」，所以就算以相同順序在黑板上描繪，不同人也會完成一幅幅不同的作品，就算沒有見到畫黑板的人，也能從畫中傳達出那個繪者的特質，對吧？每個人都有自己才能畫出的文字，讓人從中感到各種訊息，這的確是很令人玩味的一件事。

——最近手繪魅力是否愈來愈被大眾所重視？

從很久以前就有手繪文字，並不是新事物，但或許正因在科技高度發展的現代，物理性的東西才反而顯得格外新鮮，對吧？這或許和黑膠唱片的美妙重新被重視一樣，近幾年來，老唱片也是廣受歡迎，這兩者的狀況其實很類似。但是，我認為手繪的風潮與黑膠唱片又不太一樣，手繪文字似乎可以隨著科技的發展共同進化，兩者相乘一定會很有趣。筆跡鑑定是從寫下的文字就鎖定了這個人物，日後或許也能夠發明出光是讀取文字就能夠重現本人聲音的機器……我幻想著這樣的一天到來，而且滿心期待！

——今後的手繪風氣將會如何發展呢？

我開始進行粉筆繪圖的時間點大約是在2011年，剛好是布魯克林和波特蘭的生活風格受到矚目的期間。從「自己所能做到的事情自己做」這種DIY文化的想法出發，無論是管線外露的裝潢，或是直接利用舊瓦片、舊磁磚布置的牆面，搭配工業感的黑色鐵絲等，都成為令人喜愛的風格，而黑板也成為相當普及的布置配件，正是順應這股風潮，我才能夠把「黑板畫家」當成工作。但是這股風潮結束後，會不會就沒有工作了呢？一開始我也有這樣的危機意識。如果沒有工作當然會很麻煩，但更重要的是，我在這個過程中親身感受到手繪的魅力，如果手繪只是因為室內裝潢的流行而結束就太可惜了，不想讓黑板手繪消失的這種心情愈來愈強烈。

雖然我是為了推廣手繪樂趣而舉行體驗式講座，實際上「想興盛並推廣手繪風氣」才是最根本的原因。當「玩家＝手繪者」愈多，這樣的風氣就愈廣泛、愈興盛，而引領玩家入門的入口我認為就是體驗式講座。

——《黑板手繪字＆輕塗鴉》出版後，你在日本各地以體驗式講座的名義巡迴舉辦新書會的活動，請和我們聊聊這個經驗。

光在東京就超過十個處所，從北海道到熊本，橫跨日本舉辦了新書會。我的想法是，也許有人買了書實際上卻

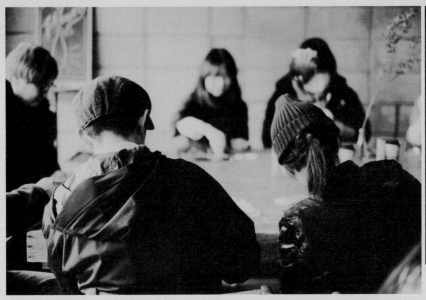

我在栃木•黑磯的SHOZO ROOMS舉辦體驗式講座。我個人相當喜歡這家店。

不知要如何下手，如果有機會讓這些人直接參加體驗式講座，就能夠接收到更多資訊。講座的地點大多是從前繪製過黑板的咖啡館或商店，也有一些是以前就很中意的店家。在活動中，我同時認識了很有魅力的店主，從這方面來說，這真是一次非常有樂趣的巡迴。

參加者的年齡層很廣泛，有還未曾在學校學習草寫的中學生，也有不少在咖啡店打工而受到店內委託負責畫黑板的人。參加者的共通之處，就在於大家都相當地積極，我甚至偶爾還會覺得招架不住眾人的目光。適合初階者的基礎體驗式講座原則上照著書中的流程進行，並根據實際應用的需求去變化繪圖的內容，而且光是文字繪製很厲害還不夠，也要盡量講解繪製的訣竅等獨家心法。

有些人看書練習過了，也參加體驗式講座了，但就是畫得不順手，如果你是這樣的人，建議你試著改變黑板的尺寸。選擇長寬約40×60cm的黑板，大小和報紙尺寸差不多，畫面不會太窄，比較好構圖，也不需要頻繁地重複描繪文字增加寬度，大小剛剛好。不必堅持一定要以粉筆描繪，也可試著改用更輕鬆的一般筆和紙張來繪圖。我覺得從筆記本開始也不錯，這樣一來，上課或工作空檔也可以練習。

還有一個可以大幅成長的方式，那就是「讓別人看你畫的圖」！請毫不猶豫地把作品拿給別人看，這樣能夠迅速地獲得回饋，快速知道自己的優點和需要加強的部分。我認為上傳到社群網站是不錯的方式，不但可以讓更多人看到，還能夠激勵自己持續創作。

——如果沒有繪圖靈感時該怎麼辦？

我也會有毫無靈感的時候，但是，現在的我已經有能力應付這種狀況了，那就是在講座中也經常提到的「萬用星星」。無論是需要再添加一點元素，或是畫面上空出了不大不小的留白時，都可使用星星來點綴。還有集中線

（如陽光般的放射狀線條），也絕對不會讓我失望。畫上了集中線的畫面能瞬間變得明亮，也能夠強化訊息的傳達力，到現在我依然畫不膩。CHALKBOY也很擅長植物圖案，如果能得心應手地更換植物種類來構圖，對於創作真的會很有幫助。

如果你才剛開始畫粉筆畫，也不知道要畫什麼，也可以先模仿自己喜愛的圖案。我剛開始畫黑板手繪的時候，也是拚命地模仿啤酒的酒標，那時所學到的平衡感，直到很久之後依然相當有幫助。先試著照抄整個作品，技法熟練後再嘗試只在框中自行作畫，接著就只模仿字體，利用這種方式循序漸進地加重自己的原創比例。別忘了常常自己問自己：「為何想要畫這個圖案呢？我被什麼部分所吸引呢？」請老實地面對這些問題，非常重要！我認為對自己拋出這些問題，在思索答案的過程中就可以逐漸找出屬於自我的風格。

——找出自己的獨特性就一切OK了嗎？

原本粉筆繪圖就沒有一定要怎樣畫的規則，我在講座中和書中所介紹的方式也都是CHALKBOY的自創技法。由於我只會屬於我的畫法，當我看到其他人的技巧或作品而感到相當有樂趣時，也常會有「原來如此」的驚喜。無論是繪圖技巧或圖案風格，不一定要照著我教的去作，只要找到自己喜歡且覺得不錯的方式就行了。

我完全沒有想過要讓街道上的黑板都變成CHALKBOY的風格，反而覺得世界上能夠同時呈現出各式各樣的黑板手繪一定非常有趣！

最近在工作上常有繪製大型黑板的機會，這種工作一個人絕對完成不了，因此也找了助手一起畫。MOUTON COFFEE武庫川店（P.111）和BUNDY BEANS（P.114）的布置是我和SISTER CHALKBOY的Sara妹妹共同繪製而成，在某方面，我能感受到她的獨到之處，和她合作與我單獨繪製的作品截然不同。如果親眼看到我們的合力之作，我想你會一目瞭然。我曾和她在咖啡館DAIKANYAMA Bird進行實境繪圖秀，這是我和她合作中印象最深的一場。一開始先完成主視覺Bird，Sara負責決定傳達訊息的藝術字要從Bird這組英文字母的何處穿過、何處消失，接著又必須確認要畫出什麼樣的鳥、以什麼樣的字型作畫。我們一邊享受著合作時的即興樂趣，一邊進行繪圖。最後也想到讓現場的客人參加創作，此時靈感就會一直跑出來！

從那之後，我開始會讓客人也參與作畫。在台灣的「理想的文具」展（P.71）和馬來西亞舉行的個展Hand Written World！（P.70）也和當地民眾一同進行繪圖表演。一開始由我畫出輪廓，再徵求現場的人上來塗色，我只告知著色者塗色的訣竅，之後就請他們實際動手。透過溝通不但可產生連結，經由多人之手所著色的作品也會具有相呼應的質感，並增加作品的存在感，這是合作的好

以鋼筆描繪的體驗式講座宣傳插圖。採大膽的減法設計。

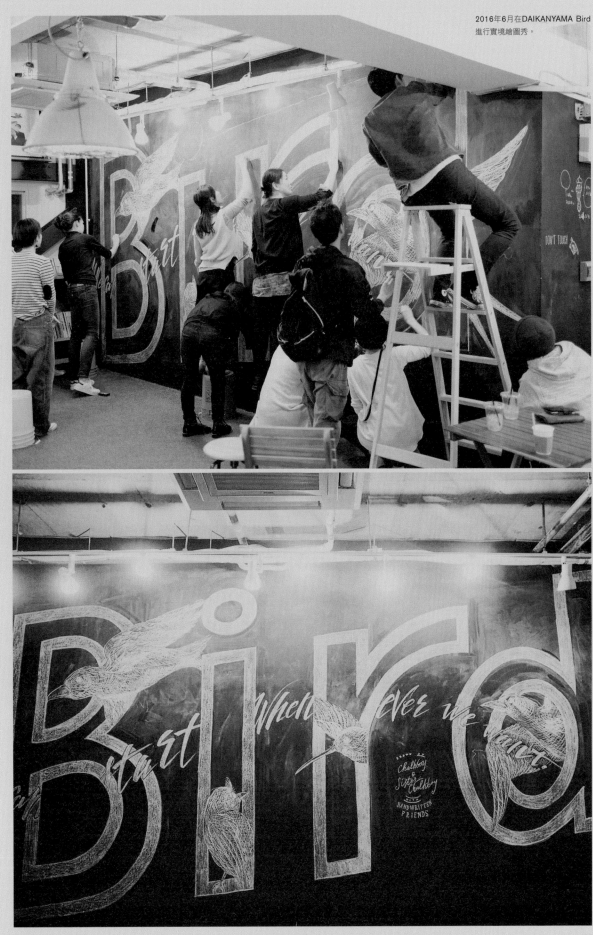

處。我想對客人來說，被邀請一起作畫也會是個拿起粉筆的契機，使參與的樂趣加倍。「樂趣」對人們來說是行為最好的原動力，因此隨時重視它就是重點。

——持續舉辦體驗式講座、實境繪圖秀或活動，你在其中感受到什麼？

我感受到大家強烈的企圖心。最近愈來愈多人以畫家為目標，在社會上也已經有許多潛在的人才，我認為，為了讓手繪風氣更加興盛，更加需要從「玩家」（＝手繪愛好者）進階成以繪圖為業的「專業人士」。

實際上來參加體驗式講座的人當中也有技術高超的玩家，特別讓我訝異的是，在大阪foodscape！舉辦的那次講座，讓我無論畫什麼都必須毫無保留，甚至到了已經沒有東西可教、必須舉雙手投降的地步。我和當時的參加者在講座之後的慶祝會上相談甚歡，順勢一同喝酒，至今已成了非常要好的手繪朋友。Masaki Nakamura和DLOP兩人也前來參加於2017年10月所舉行的HAND-WRITTEN SHOWCASE（P.60至P.65）。

——HAND-WRITTEN SHOWCASE是什麼樣的活動？

這是一場2017年集合手繪畫家的聯合藝術展，邀請的對象單純是我自己覺得不錯、喜歡的手繪畫家。目的在於希望讓大家認識他們，就算多一個人也好，希望他們優秀的作品被更多人看見。基於推廣的初衷，我不想收取攤位費，參觀者的入場費用也不希望太貴，於是決定以群眾募資的方式，招募活動資金。結果募得的金額比預期的多出了兩倍，超過了兩百萬日圓！支持我們的人們當中有不

少人住得很遠無法前來，純粹是認同這場活動的主旨，這讓我十分感動，對於這次展覽的意義又有不同的感受。活動中不但可以讓許多人看見作品，也使用募資的資金請不同的畫家舉辦了體驗式講座，如此一來就可以讓更多人深刻地感受到手繪的魅力。

最讓人印象深刻的是，參加那場活動的畫家們彼此間變得十分要好，大家在會場內自在地相互觀摩，藉由小型的講座切磋著技術和訣竅，大家都具有驚人的探究心。一旦熱愛手繪的同好聚在一起，自然而然就會變成這樣，我覺得很有趣。

HAND-WRITTEN SHOWCASE的活動今後也預計持續舉行，在2017年末，也以十人陣容飄洋過海參加了台灣的Art Book Fair。大家共同擺設的看板攤位大獲好評，與當地創作者之間的交流也讓我們受到刺激，那四天真的是獲益良多。我打算在接下來的十年裡持續舉辦定期展覽，首先想在開頭的前三年確實提升知名度。雖然完全無法想像十年後會變成怎樣，雖然保有初衷相當不易，也許還會出現不少阻礙，但我會徹底克服困難，努力通往第四年的下一個舞台。我想如果能以展覽為契機，從「專業人士」當中誕生出許多變身轟動社會的「英雄畫家」，那就太好了！

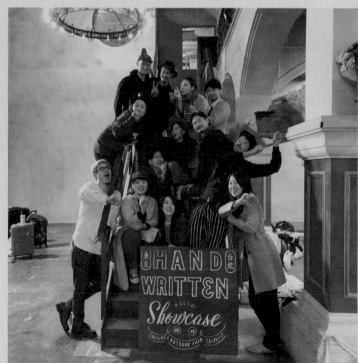

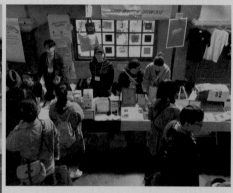

HAND-WRITTEN SHOWCASE的成員參加台灣的Art Book Fair活動。

人與人，手傳手。以雙手的力量讓世界充滿更多歡樂，讓世界變得更加繽紛豐富。我一直在探索著：什麼是深愛手繪的我才能做到的事？藉由繪圖我能傳達些什麼？

EXHIBITION & EVENT
展覽&活動

HAND-WRITTEN SHOWCASE

art exhibition
DAIKANYAMA Bird／東京・代官山
2017.10.13至15

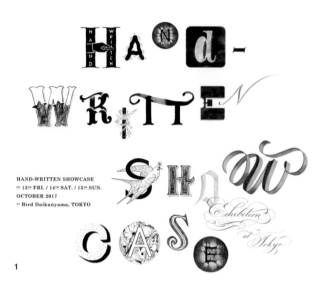

HAND-WRITTEN SHOWCASE
on 13th FRI. / 14th SAT. / 15th SUN.
OCTOBER 2017
at Bird Daikanyama, TOKYO

1

衷心希望手繪字體能蔚為文化，於是試著邀集那些創作值得尊敬的優秀手繪者齊聚一堂，共同展出作品。CHALKBOY成為發起人，在募資平台上招募舉辦，最後集結了活動於海內外的十八人共同辦展。展出期間不但有各位畫家舉辦的體驗式講座，也舉辦了聯合繪圖活動。許多民眾前來參加，不斷被會場內洋溢的手繪熱情所感動。

2

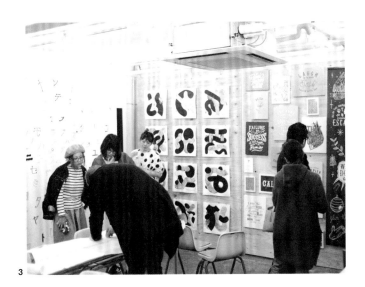

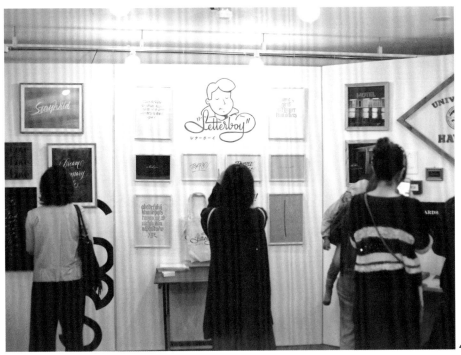

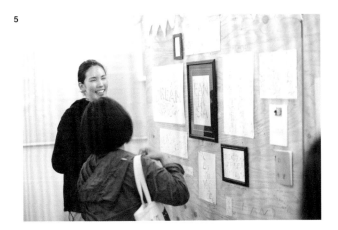

1. LOGO由參展畫家的手繪文字所組成。 2. 在大多數的平面作品當中，CHALKBOY的攤位將裱框作品或留聲機黏貼於黑板上，顯現立體感。 3. 會場陳列著風格迥異的獨特作品，逛幾次都不厭倦，大多數人都來回逛了好多次。 4. 擁有十萬追蹤人數的畫家Letterboy出生於瑞典。 5. 作為SISTER CHALKBOY的Sara Gally，她的作品最大的魅力就在於呈現出快樂且細緻的世界觀，能為觀賞者的內心帶來平靜。

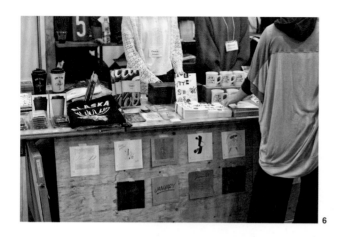

6. 現場販賣刊登了所有畫家作品的月曆和圖鑑等商品。 7. 現場舉辦每天不同的體驗式講座。CHALKBOY正在講解針對初學者的基礎畫法。 8. 座無虛席！大家在享受樂趣的同時也很認真。 9. 出現沒有想過的問題也很有趣。講座是座寶庫，會不斷有新發現。

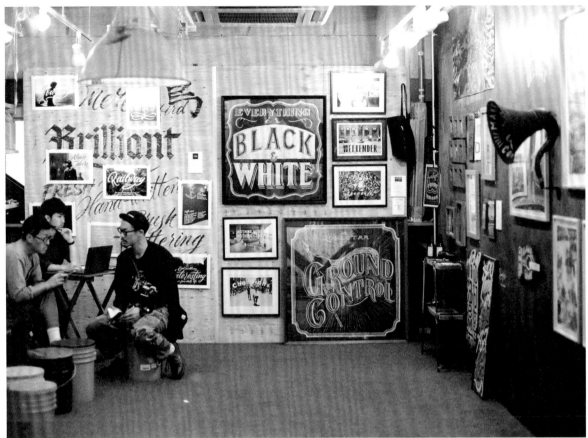

10

10. Hideya MOTO（左）和Paint & Supply（右）的攤位，手繪文字充滿Blackletter風格。 11. 滑板和咖啡都是從小眾流行演變成大眾文化。我們懷抱著希望，在募資平台網頁上繪製插圖，祝福手繪風潮同樣能夠蔚為文化。 12. 在派對上打招呼時，宣示著：「讓這個活動先持續個十年吧！」然後乾杯！

11

12

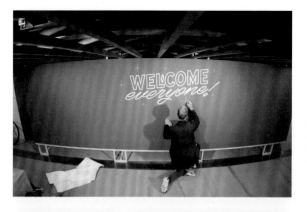
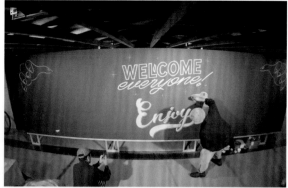

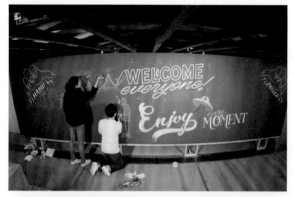
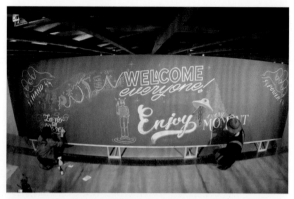

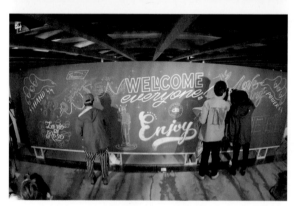
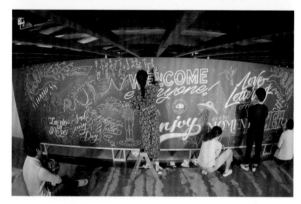

參與畫家 / AND THROUGH DESIGN
BANANAYAMAMOTO、CHALKBOY、DLOP、ecribre
geeekman、Grace Lee、GREENANDBLACKSMITH
Hideya MOTO、Letterboy、Maki Shimano
Masaki Nakamura、Maz fantasy pen works、Paint & Supply
Saori Kunihiro、Sara Gally、Veronica Halim、三重野 龍

聯合繪圖的成果。在Letterboy的創作中，出現了
geeekman的飛碟，飛碟發射的電波就由Masaki
Nakamura接收。在BANANAYAMAMOTO所畫的點點
森林中飛來了DLOP的鳥兒，最後再如雨水般降下
Saori Kunihiro的文字。大作完成！

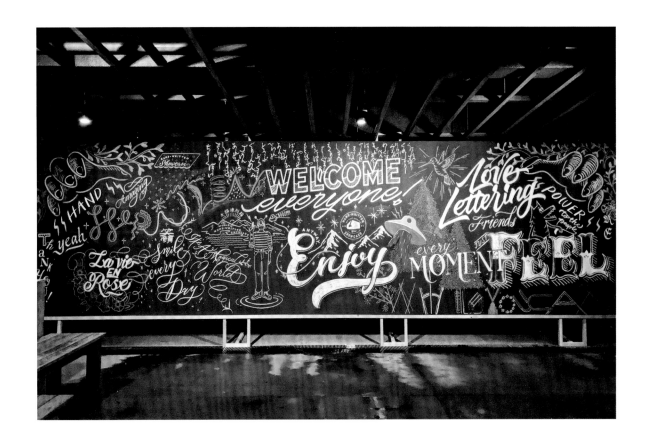

圖&地&字

solo exhibition

BOOK AND SONS／東京・學藝大學
2017.11.11至26

這場個展源自於某天突然對於粉筆（＝圖）和黑板（＝地）產生的疑惑。以黑板塗料作畫似乎也不錯，如果在這幅畫上再以粉筆作畫又會怎樣呢？因為想作這樣的實驗而進行了這場展覽的企劃。藉由變換不同的畫材和畫布，「圖」和「地」的關係會產生什麼改變呢？陳列於展示會場的作品就是這場實驗的結果。對CHALKBOY來說，這是一場探索身邊各種材料廣大可能性的個展。

1

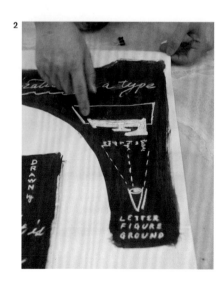

1. 一邊布置，一邊反覆不停地描繪和擦除，展示空間像個白盒子，也是實驗室。 2. 所謂的「圖」和「地」是指，從背景浮現讓人知道的物體便為「圖」，退居於背景的則稱為「地」，這是心理學上的用語。CHALKBOY在畫面上加入自己的主要工具「字」，以圖解的方式進行解說。

2

3. 展示會場BOOK AND SONS販售有字體排版等書籍。 **4.** 將「地」從黑板換成手工藝和紙，在這場實驗中，希望觀察去除反差之後，文字是否還能被認識。 **5.** 筆記上記錄許多事前的驗證過程。 **6.** 在會場展示的評語中，包括了臨床心理醫師父親的感想。 **7.** 噴塗上噴霧式黑板塗料，以模版作出老虎的剪影，再進一步以粉筆添加手繪文字，剪影似乎變成了「地」？

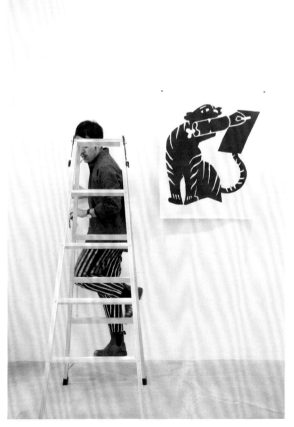

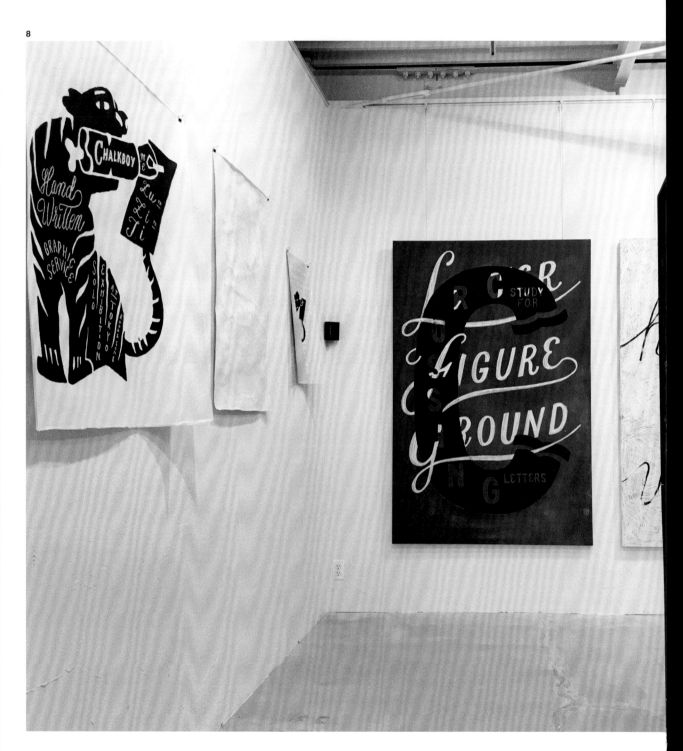

8

8. 正面的作品是在黑板上以粉筆描繪藝術文字，並在其上方塗抹黑板塗料，以交錯的方式寫上英文字母。觀賞者與畫面的距離如果改變，「圖」和「地」的關係也會改變。 **9.** 以平時作為「地」的黑板塗料描繪成「字」。 **10.** 在玻璃窗上寫上個展標題，布置就完成了。 **11.** 可透過黑板門進行鑑賞。在這種設計之下，你看見了什麼呢？

9

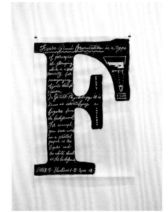

10

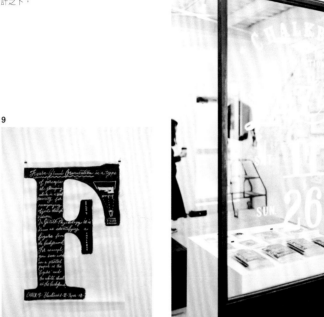

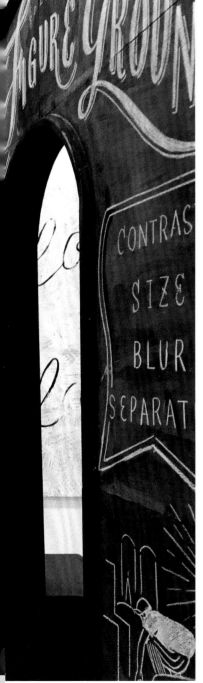

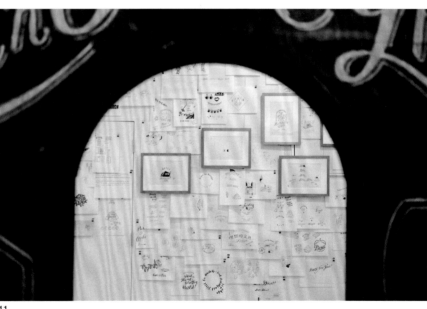

11

Hand Written World!

solo exhibition

free art space／馬來西亞
2017.7.22至8.22

地點位於吉隆坡的伊勢丹百貨藝廊。據説舉辦單位在尋找可邀請參展的日本畫家時，網路上多次出現CHALKBOY的名字，對於這一點我實在既感謝又惶恐！我請在場的客人參與表演，以共同創作的形式製作了這幅黑板手繪。

1

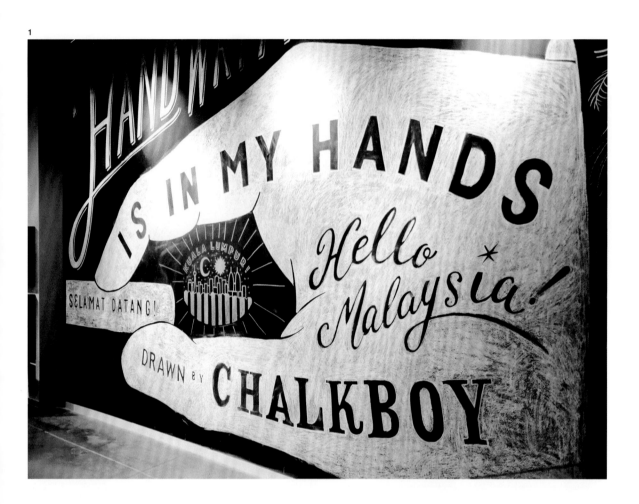

1. 一個大大的手掌占據了畫面，著色的部分是請現場客人共同完成的。我的目標是希望許多人共同參與創作，浩大的繪製工程也能產生視覺衝擊性。 **2.** 個展宣傳海報以吉隆坡塔和紅毛猩猩的插畫作為主視覺。

2

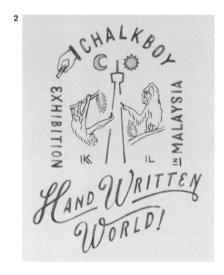

理想的文具

stationery fair

誠品書店／台灣
2017.6.7至26

以特別畫家的身分受邀參加台灣誠品書店舉辦的文具展，製作主視覺插畫和聯名文具。於活動期間，在會場內的藝術空間也舉辦了迷你展覽。初次在喜愛的台灣舉辦個展，心中真是感慨萬千。

1

2

3

4

5

6
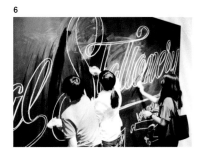

7
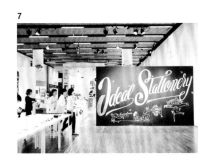

8
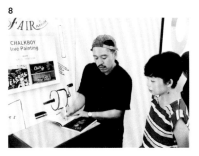

9
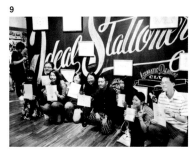

1. CHALKBOY的攤位販售著和日本及台灣廠商合作的聯名文具。 **2.3.4.** 人數眾多的藝廊裡，在眾目睽睽之下進行實境繪圖秀。 **5.** 被放置於入口的主視覺圖。 **6.7.** 從小孩到大人，許多人共同參與創作，最後順利完成了黑板手繪。 **8.9.** 有人一邊參照台灣版的《黑板手繪字＆輕塗鴉》一邊練習。在體驗式講座之後，與在場人員攝影留念。

森、道、市場 2017

music & food festival

大塚海濱綠地（LAGUNA BEACH）＆拉格娜遊樂園（LAGUNASIA）／愛知・蒲郡
2017.5.12至14

1. 這一屆的「EATBEAT！」以FIRE為主題。 2. 針對活動主旨和料理使用的食材進行講解中。 3. 被火焰包圍的一百個便當，便當內容是西班牙炒飯，使用愛知三河灣水產製作。
4. 沿海活動特有的美妙魔幻時刻。 5. 打造成歐洲移動照相館的感覺，在拍照背景裝上了簾子。 6. 宣傳用的插圖散發著夜市的氛圍。 7. 生意興隆的看板店。三天內手繪的數量超過一百份！

2

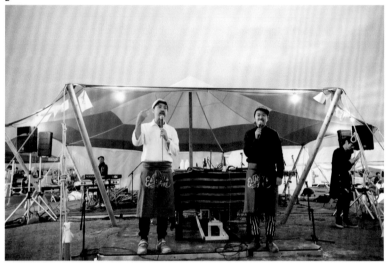

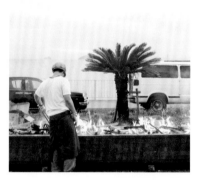

4

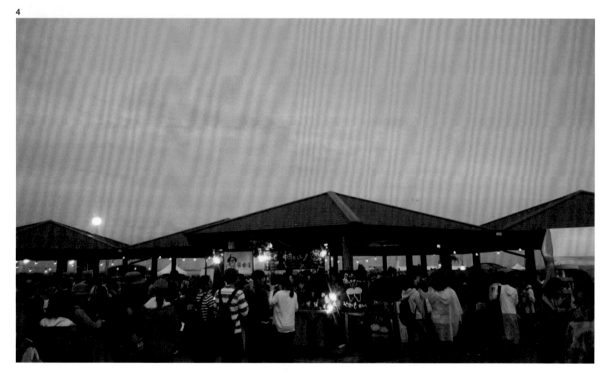

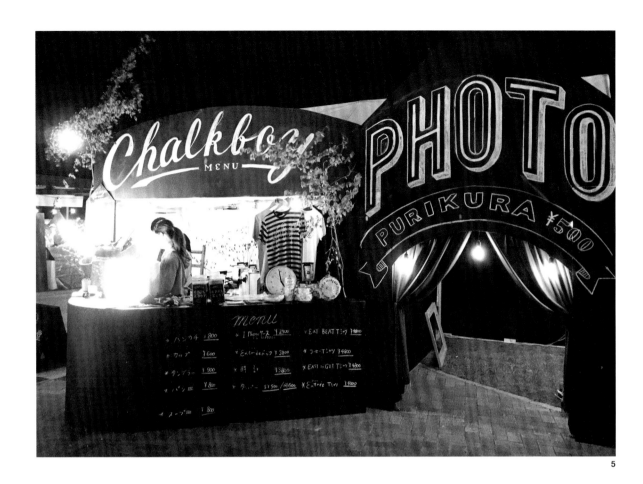

5

6

「森、道、市場」是每年令人期待的祭典，來自全日本的有趣店家和人們聚集在一起。除了CHALKBOY的手繪看板店＆照相館之外，2017年和「料理開拓人」堀田裕介先生共同企劃的「EATBEAT！」（詳見P.148至P.153）也在參展之列。雖然黑板的手繪圖文被雨水沖掉，雖然料理比想像中的還「火熱」！但，這才是戶外活動的精髓所在啊！明年還要來這裡！

7

INK BLUE

solo exhibition
手紙舍 2nd STORY／東京・調布
2017.4.4至16

1

平時記錄靈感，或繪製插畫和標誌的草圖時，通常使用鋼筆和藍色墨水。使用鋼筆畫圖的頻率其實比粉筆更高，卻很少有機會展示於眾人面前，因此決定聚焦於鋼筆＋藍色墨水來進行展示。把將近一百張存檔黏貼於牆上，公開原稿、筆記和完稿前的線稿樣貌，讓觀看者能夠對於CHALKBOY的思維一探究竟。

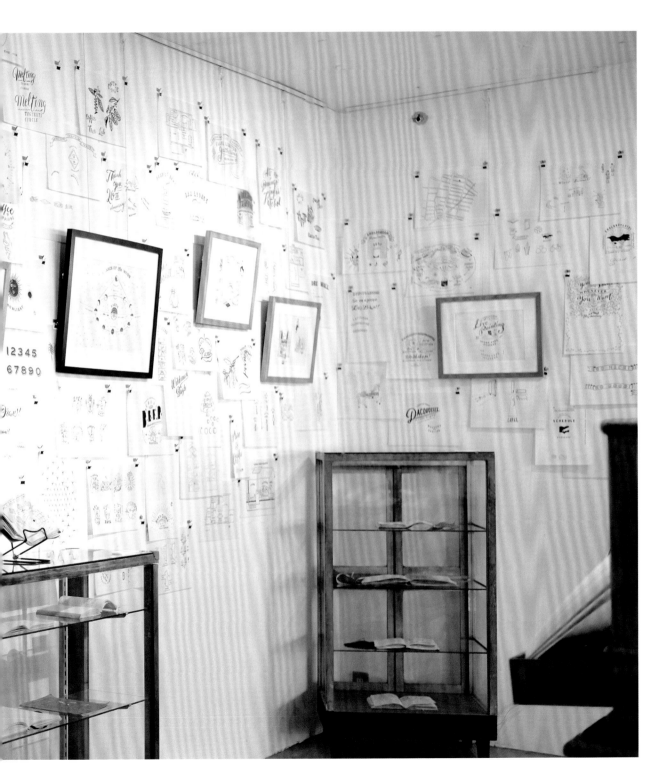

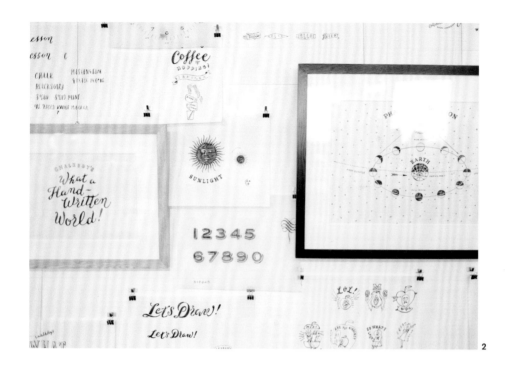

2

3

4

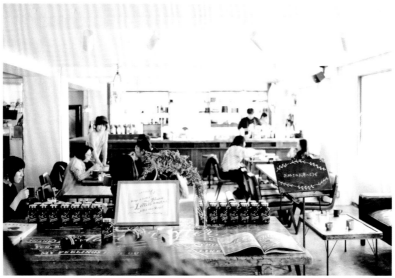

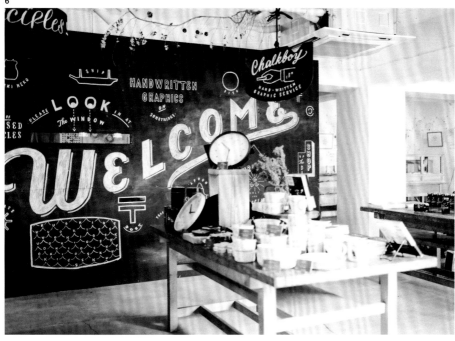

6

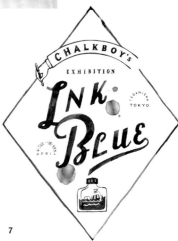

1. 隨意黏貼鋼筆繪製的藝術文字和插圖,同時也進行初次的作品販賣。 2. 那本書、那幅插圖,又或是現場活動的那個標示等,曾經見過的某些作品和原稿有著略微不同的風貌。 3. 公開展示平時隨身攜帶的創作筆記。參觀者能夠實際拿在手中翻閱內容。 4. 暫住於北海道時所描繪的《打造新家教科書》(P.156)的插畫原稿。 5. 藝廊空間旁是咖啡館,能夠收納咖啡豆的原創小瓶子也作為展覽的周邊商品販售。 6. 將真鶴MACHINALE(P.78)所製作的牆壁運送過來,設置於藝廊內。 7. 為了呈現出鋼筆的深淺、暈染等特徵,刻意滴上了墨水。

7

真鶴MACHINALE 2017

art festival

神奈川・真鶴
2017.3.4至20

「真鶴MACHINALE」是地區性的藝術祭，目的在於振興地方發展，以「懷舊的熱鬧場景／新的景色」作為基調，將過去曾經是城鎮重心的西宿中商店街的鮮魚店作為舞台，重現該店。這個創作名之為UOKIOSK，蒐集了港口小鎮的廢棄品，以美麗重生作為概念。店面像座亭子一般，過去和未來的空間在此接軌。

1

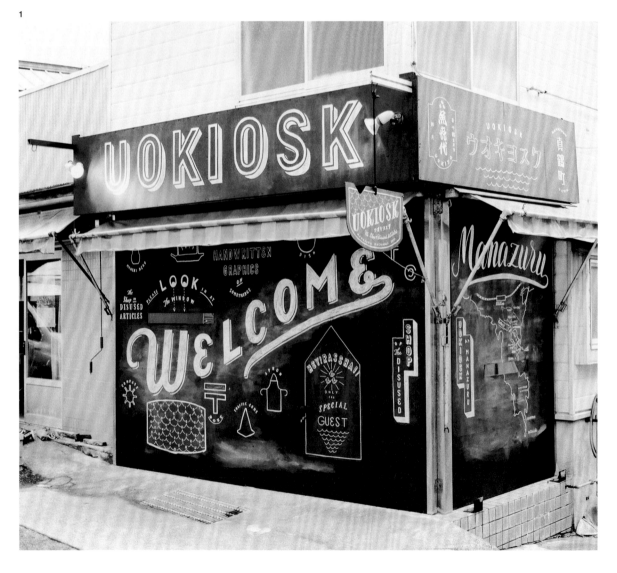

2

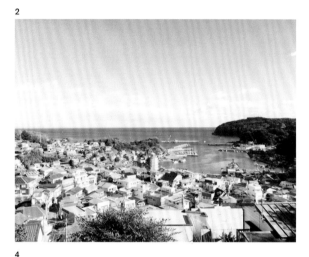

3

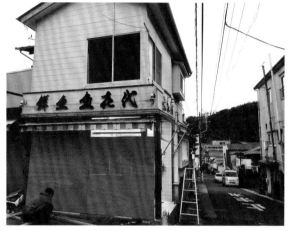

4

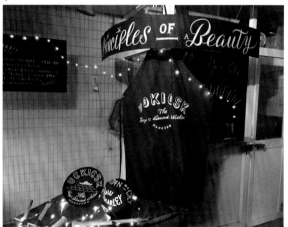

5

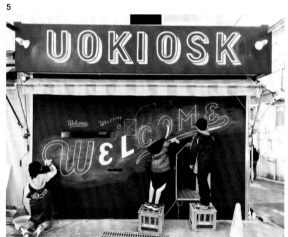

1. 這裡是UOKIOSK，設置了可供窺看的窗口，彷彿向來客們說：「請輕鬆地參觀吧！」 **2.** 從高台俯瞰真鶴町的風景。活動也包括了導覽之旅，可一邊逛小鎮，一邊欣賞藝術作品。 **3.** 鮮魚店「魚吉代」，事隔多年打開鐵捲門，正在設置創作所需的木板。 **4.** 將當時遺留下來的圍裙和生魚片盤進行黑板塗裝，並畫上粉筆圖案，展示於店內。 **5.** 當地小學生放學後也來幫忙。

CULASHISM

live drawing
BREEZÉ BREEZÉ／大阪・梅田
2017.1.13至14

1.8×10m的巨大畫面，其實是將小型黑板黏貼於牆壁所拼製而成。此構思是希望進行實際繪圖秀後，可將黑板一片一片拆下來，讓活動參加者帶回。

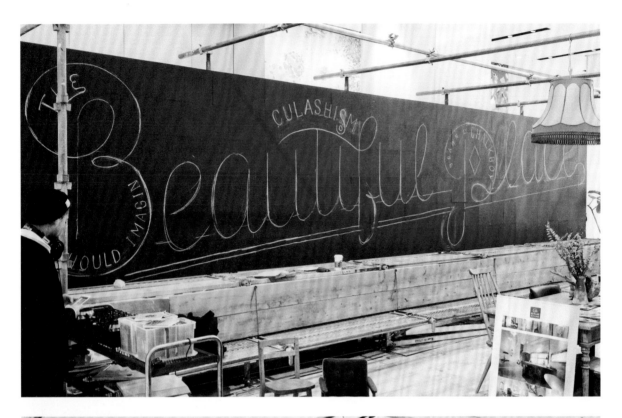

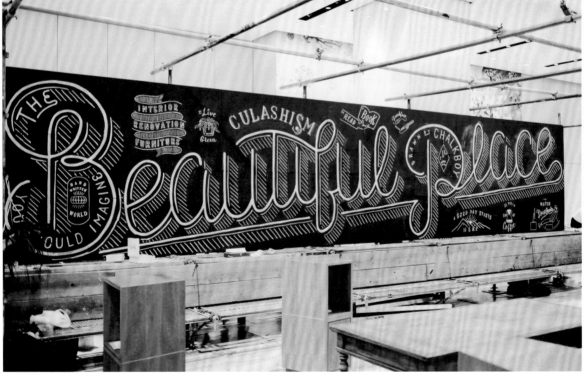

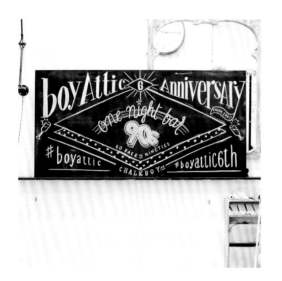

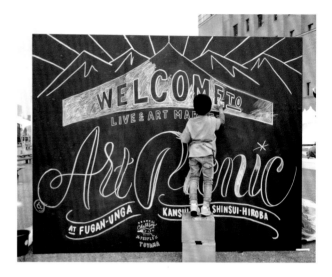

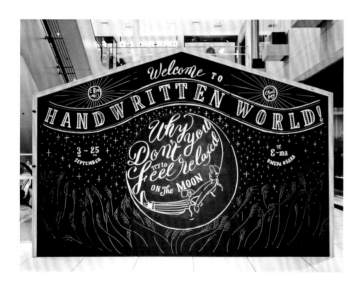

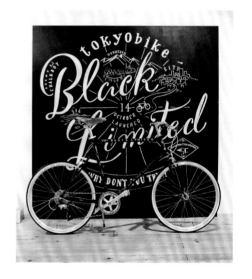

（左上）

boyAttic
6th Anniversary

chalkboard decoration

boyAttic／東京・代官山
2016.11.12

這間髮廊經常找我協助繪圖裝飾，我也常在這裡理髮。為了慶祝六週年慶，我配合派對主題繪製了這個作品，刻意展現出90年代的風格。

（右上）

ART
PICNIC！

live drawing

富岩運河環水公園／富山・湊入船町
2016.10.8至9

以來賓畫家的身分參加了富山縣美術館搬遷及重新開幕的活動。在活動名稱的藝術字體上繪製了立山連峰和帳棚屋頂，並藉由參觀者的手來填色。

（左下）

E-ma
大人的BUNKASAI！

live drawing

E-ma／大阪・梅田
2016.9.3至25

「大人的BUNKASAI！」開幕式有許多店家和創作者參加，在公開場合中進行黑板手繪，主題是「十五夜」，配合秋天祭典。活動期間擺設照相攤位常駐。

（右下）

BLACK LIMITED
GATHERING

live drawing

tokyobike 高圓寺店／東京・高圓寺
2016.10.15

在限定車款「26 BLACK」的發表紀念活動上進行演出。在實境繪圖秀當中，於自行車架上作畫，最後由工作人員組合，再放置於黑板前即完成。這個作品就直接這樣於各店巡迴展示。

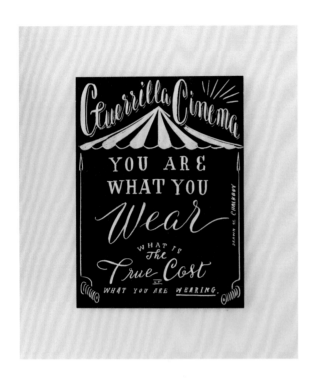

（左上）

GUERRILLA CINEMA

chalkboard decoration

代官山CARATO71／東京・代官山
2016.5.16

在紀錄片的上映活動中進行黑板手繪。在觀賞紀錄片
《THE TRUE COST》之後，對於片中揭發時尚背後的真
實狀態有感，直接在黑板上寫下自己內心所湧現的話語。

（右上）

G.W.G.M

chalkboard decoration

LUMINE池袋／東京・池袋
2016.5.3至5

來賓站在CHALKBOY所繪製的照相背板前，有專業
的攝影師會幫忙拍攝。黑板手繪和會場裝飾相互配
合，植物圖案充滿生命力，呈現南國風情。

（下）

CHALKBOY at boyAttic

live drawing

boyAttic／東京・代官山
2015.11.3

這是一人分飾兩角的活動，CHALKBOY × henlywork
（音樂名義）。在黑板後方裝設麥克風收錄作畫的音
效，隨著節拍作畫，是具實驗性質的創作經驗。

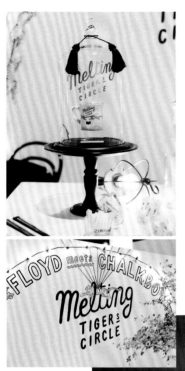

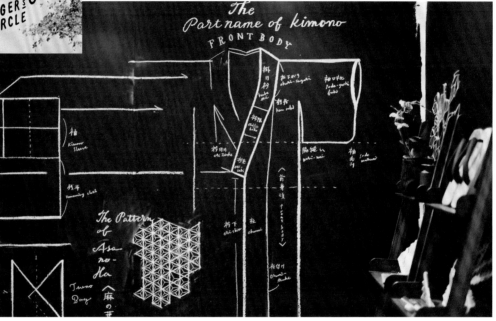

（左上）

場と間 vol.9

chalkboard decoration
STAR RISE TOWER／東京・三田
2015.10.9至10

和產品品牌FLOYD聯名的餐具組，書末的ZINE有收錄手繪插畫。將餐具上的圖案繪製於牆上，展示用的杯罩上也有手繪。

（右上）

PORTLAND FESTIVAL 2015
at Farmer's market

chalkboard decoration
國連大學前廣場／東京・表參道
2015.10.31至11.1

實行新型農業的荷蘭農家和廚師訪日，舉辦的晚宴以「從播種開始，真誠面對食物的方式」為主題，黑板手繪也扣合了這個理念。

（下）

rooms 31

chalkboard decoration
國立代代木競技場第一體育館／東京・原宿
2015.9.9至11

協助服飾品牌totonou於聯合展示會中布置攤位。繪製時，在和服版型、專有名稱以及傳統圖案等不熟悉的主題中陷入了苦戰，但同時也是很好的學習。

SHOP part 2

店頭黑板：愛知到長崎＆海外

USHIO CHOCOLATL

chocolate shop & factory
廣島・尾道

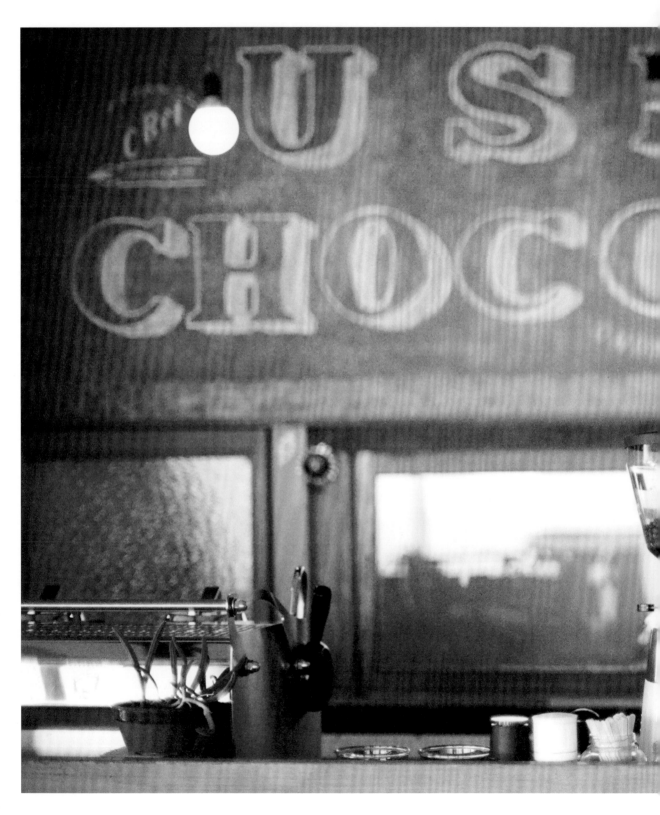

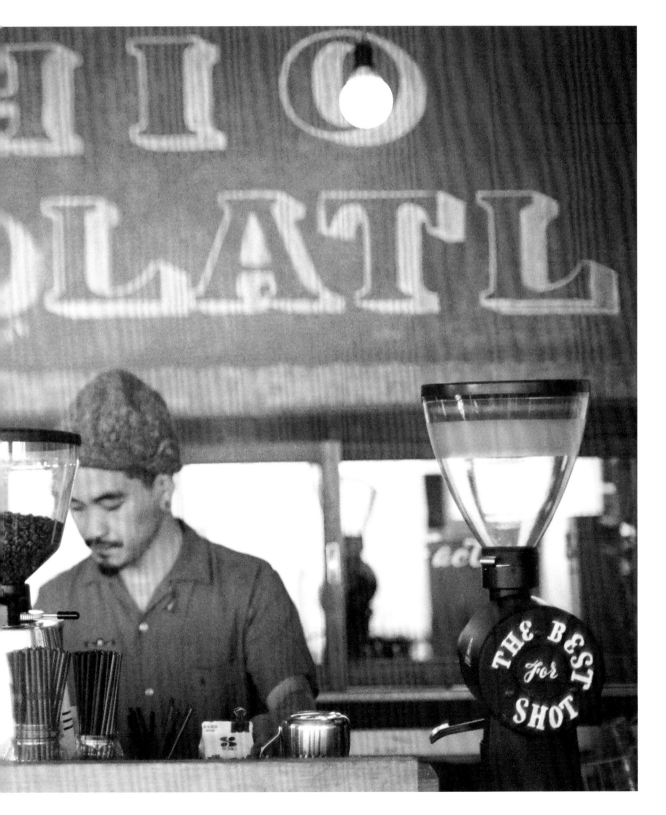

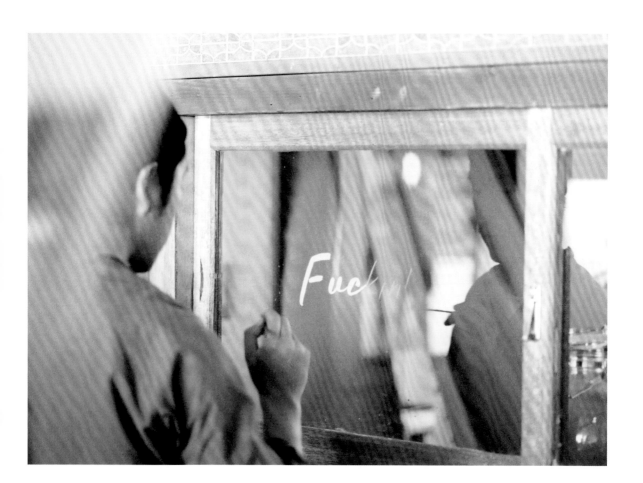

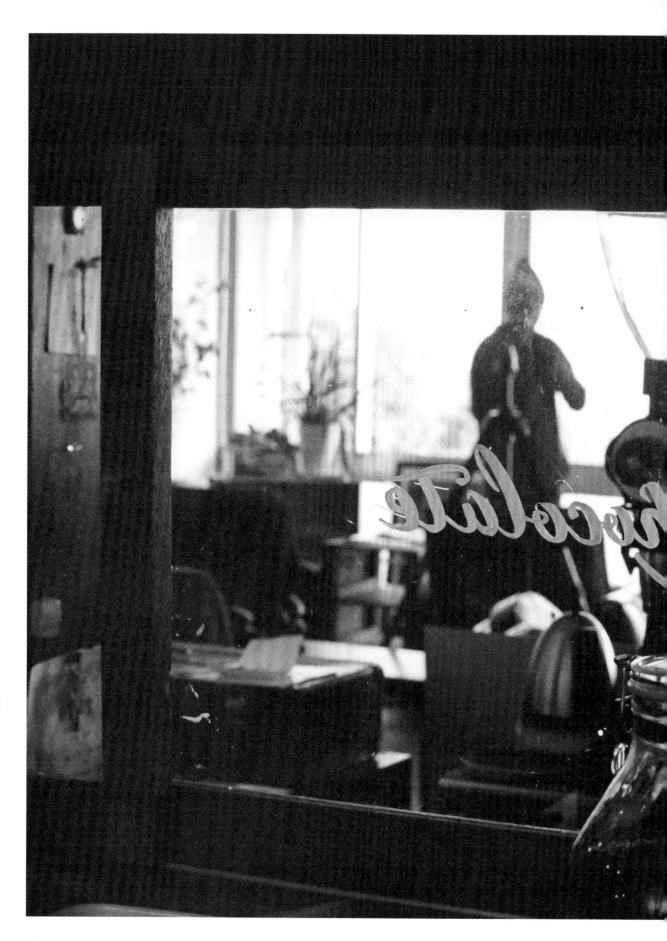

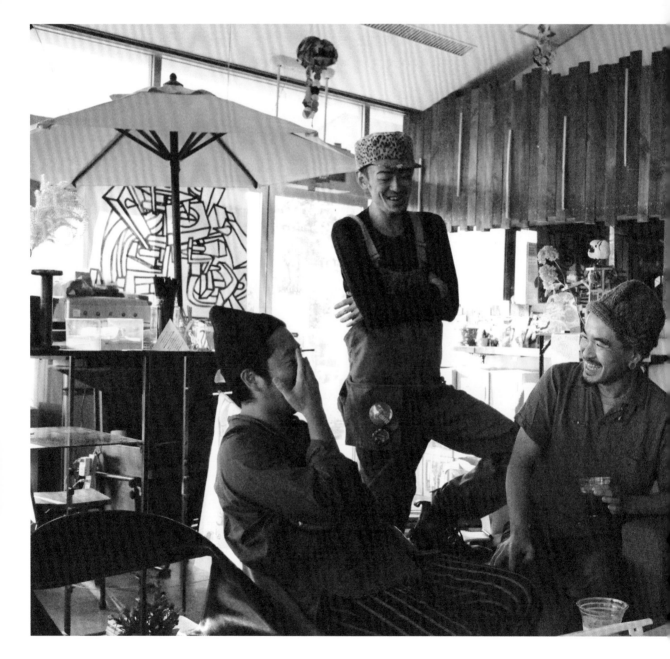

94

牆面上塗著紅褐色的黑板塗料，寫上了店名，舊建材再利用的玻璃門上則寫上了包含愛意的Fuckin' Chocolate。在充滿著DIY精神的店內裝潢中加入手繪文字，更進一步增添風味。描繪於入口大門的六角形圖騰呼應著他們製作的巧克力特色，包裝則由CHALKBOY製作。由於這間店的工作人員個性極富魅力，不輸給窗外遼闊的瀨戶內海風景，因此當您造訪尾道時請務必前來！

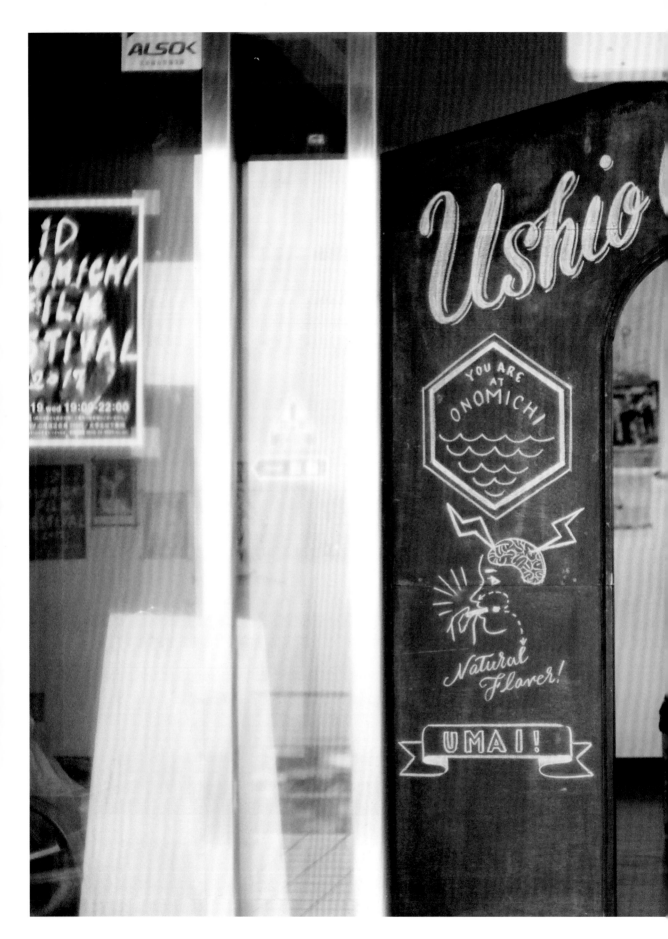

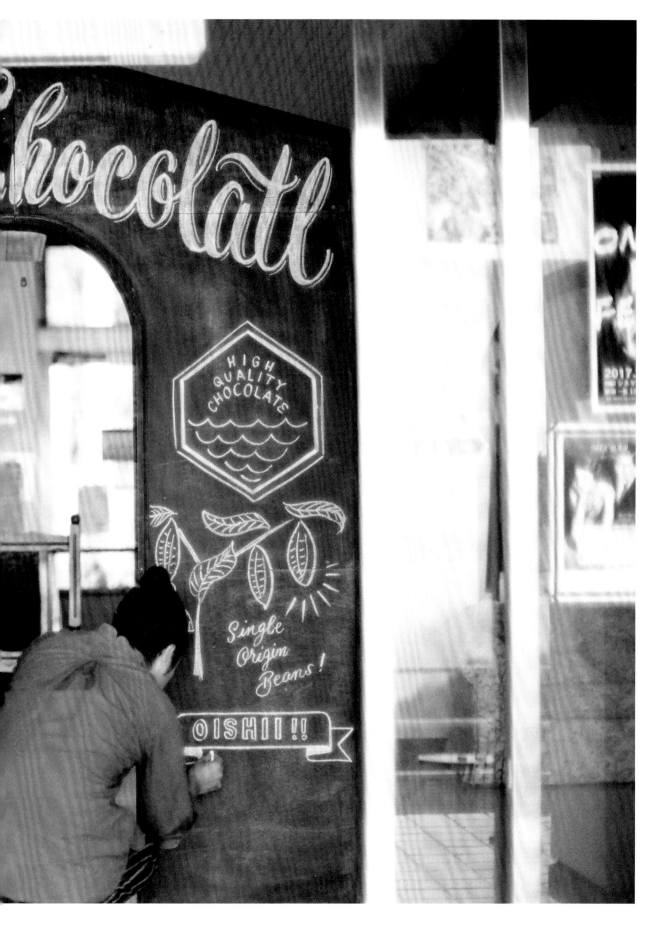

THE CUPS SAKAE

cafe
名古屋・榮

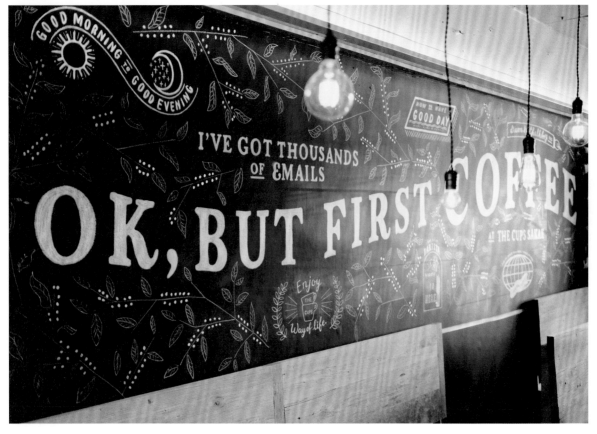

THE CUPS MEIEKI

cafe

名古屋・名驛

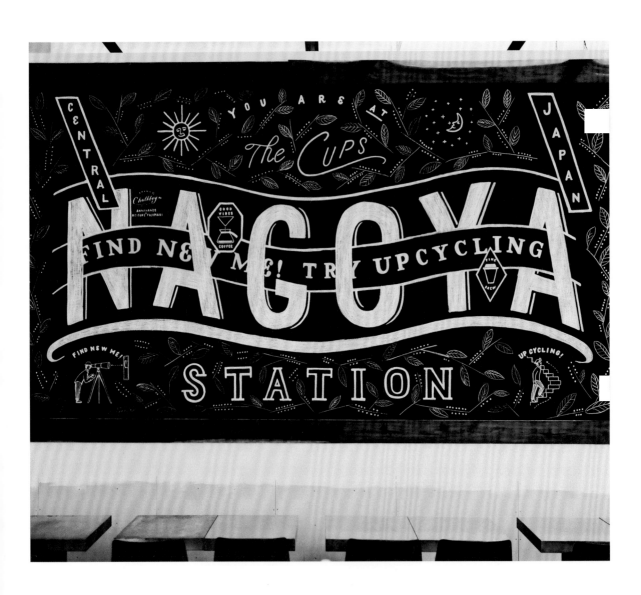

THE CUPS HARBOR CAFE

central kitchen & cafe

名古屋・熱田

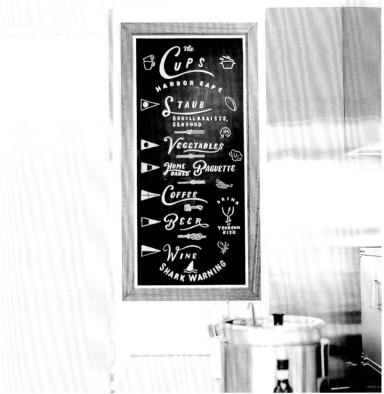

at the table est 2015

atelier kitchen

愛知・岡崎

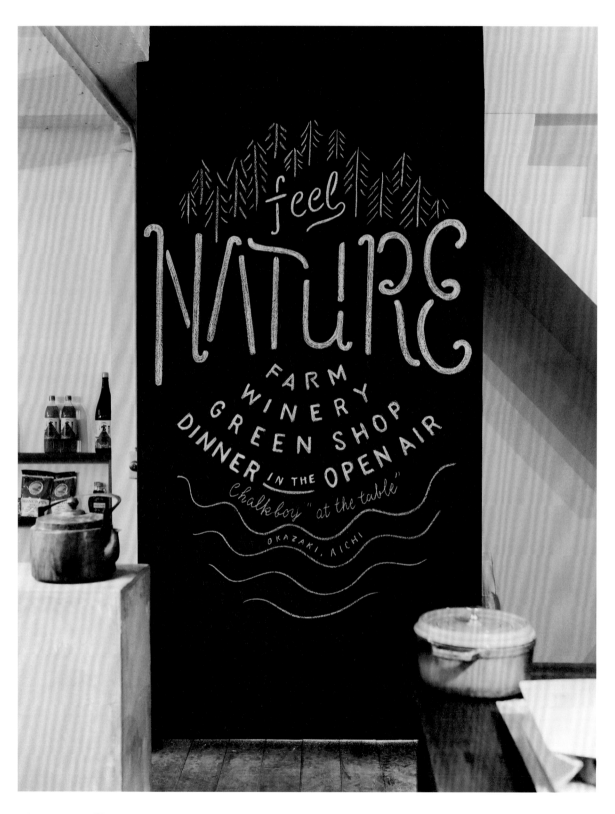

hot & flow yoga studio VITERA 櫻山店

yoga studio

名古屋・櫻山

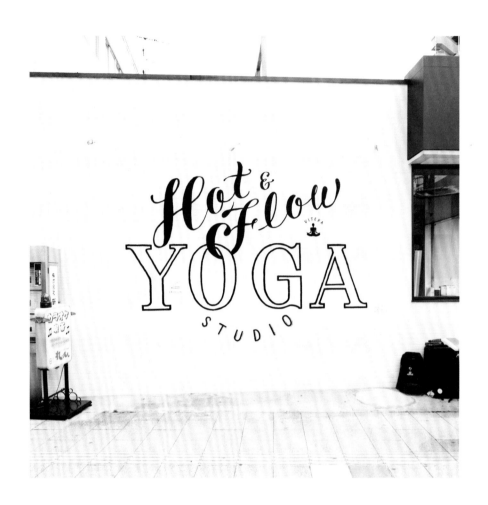

CAFE DIAMOND DAYS

cafe
名古屋・亀島

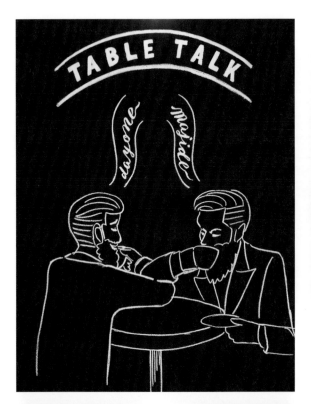

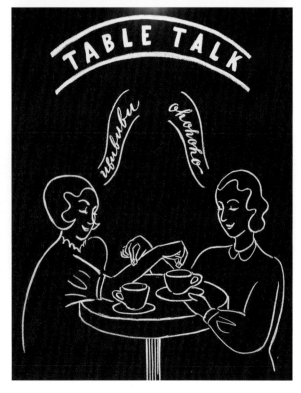

Madam Gorilla（上）

bar

大阪・北新地

ZENIYA CAFE（下）

cafe

大阪・上本町

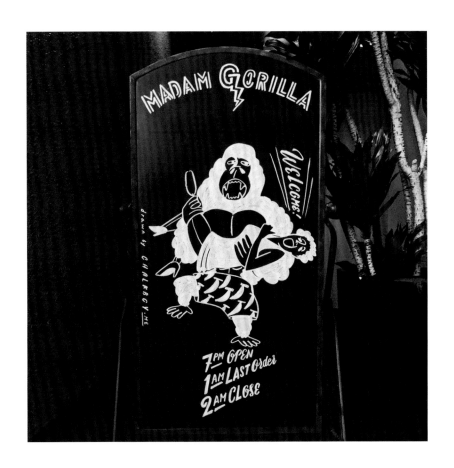

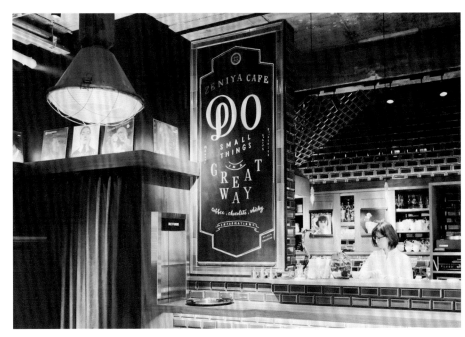

smørrebrød kitchen nakanoshima

cafe
大阪・中之島

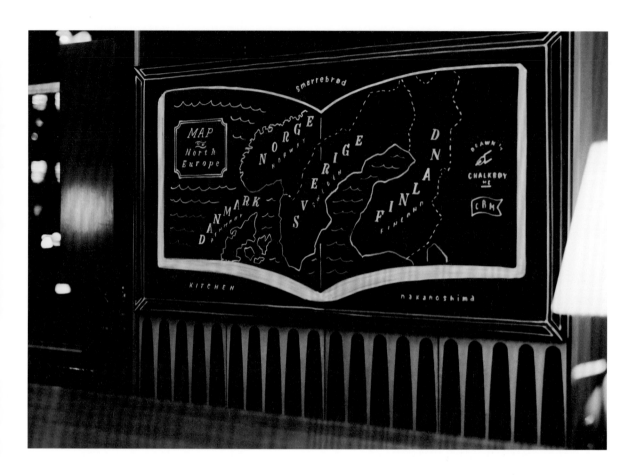

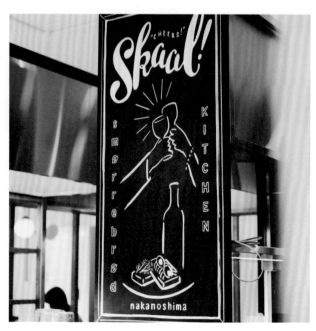

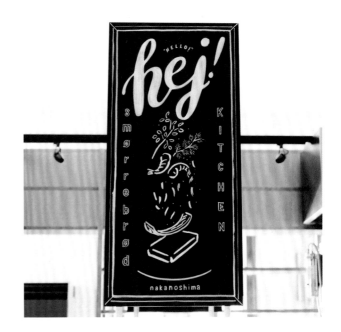

foodscape !

bakery & cafe
大阪・福島

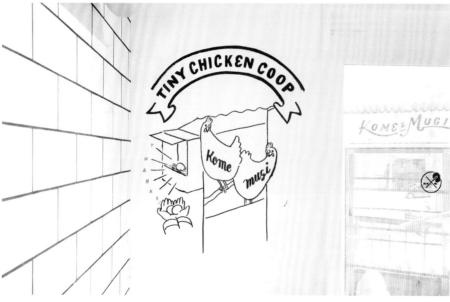

108

foodscape！STORE

bakery & cafe & grocery
大阪・天満橋

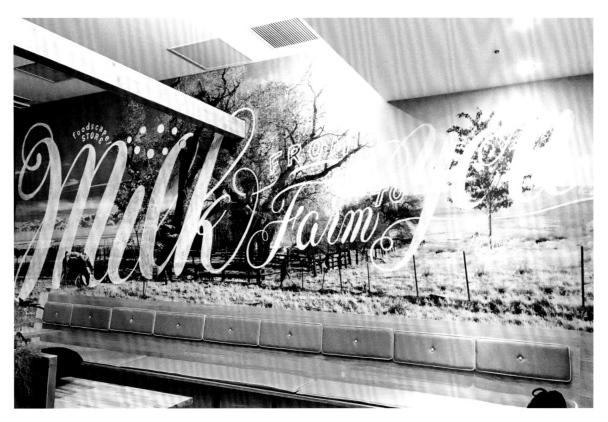

KAMON HOTEL NAMBA

hotel

大阪・難波

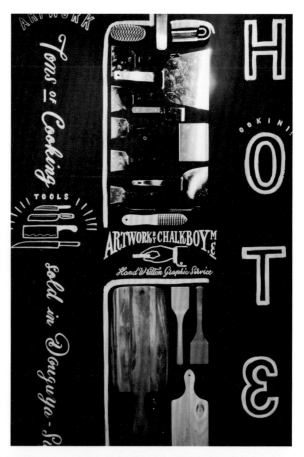

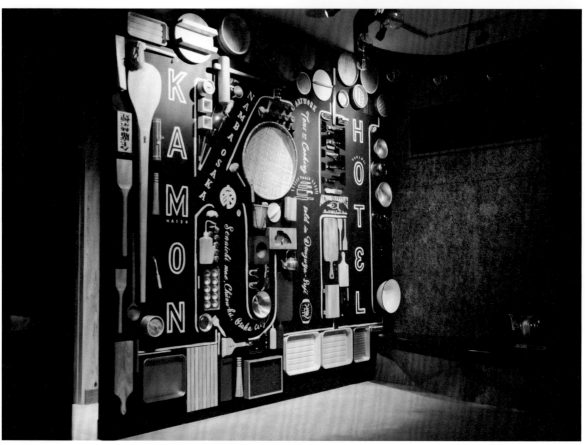

MOUTON COFFEE 武庫川店

cafe
兵庫・武庫川

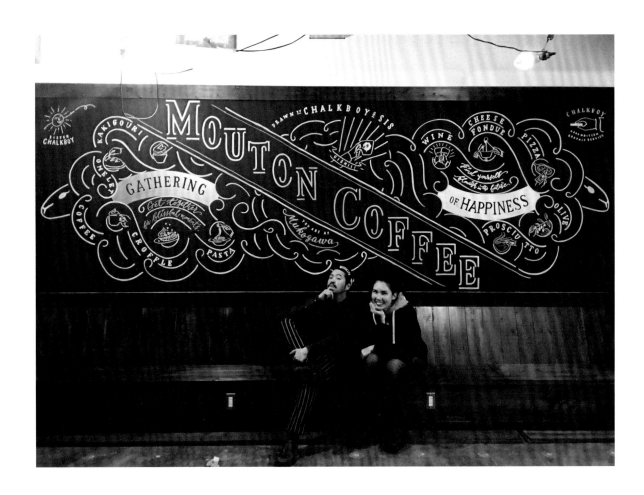

Tanigaki

izakaya

兵庫・八鹿

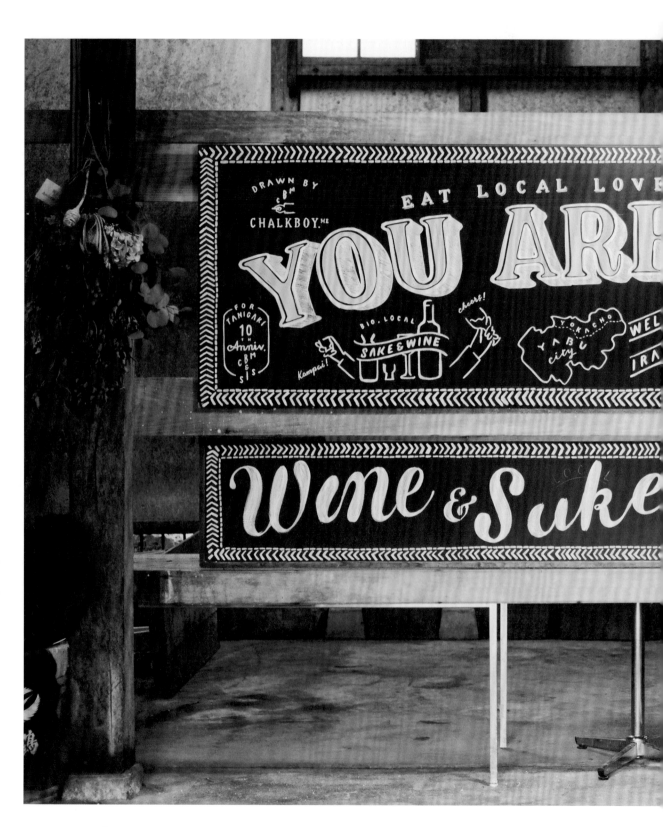

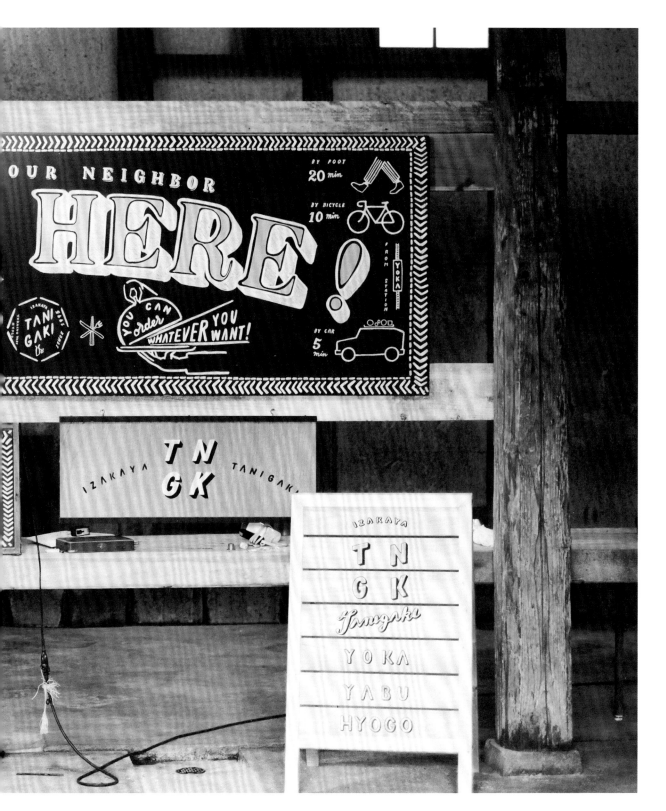

BUNDY BEANS

coffee shop

兵庫・西宮

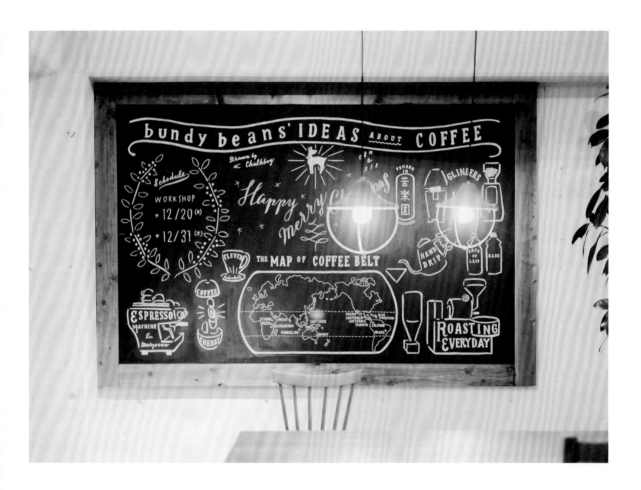

The Anchor

coffee & wine stand

神戸・元町

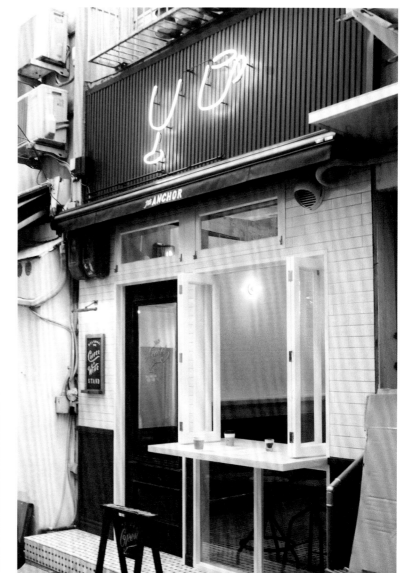

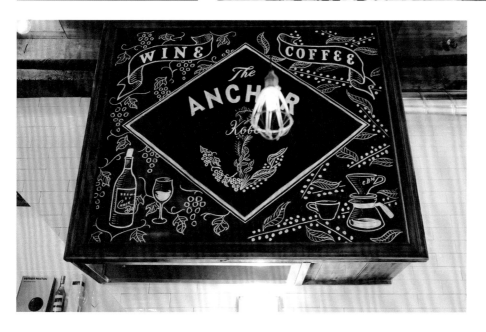

pizzeria CONO foresta

pizzeria

岡山・倉敷

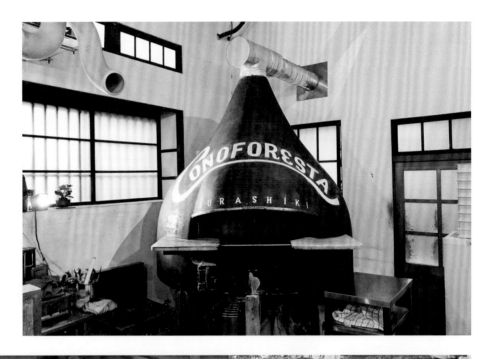

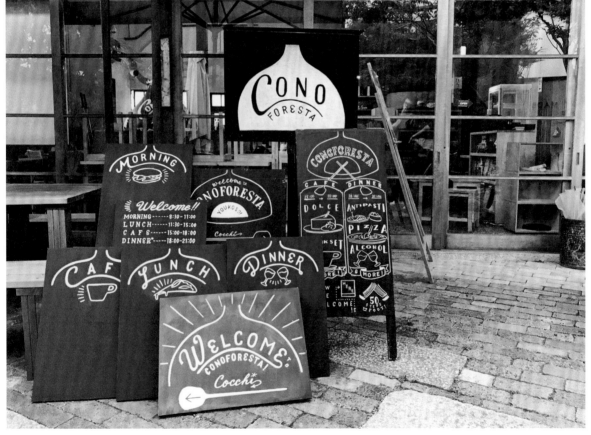

116

WILDMAN BAGEL

bagel shop
廣島・土橋

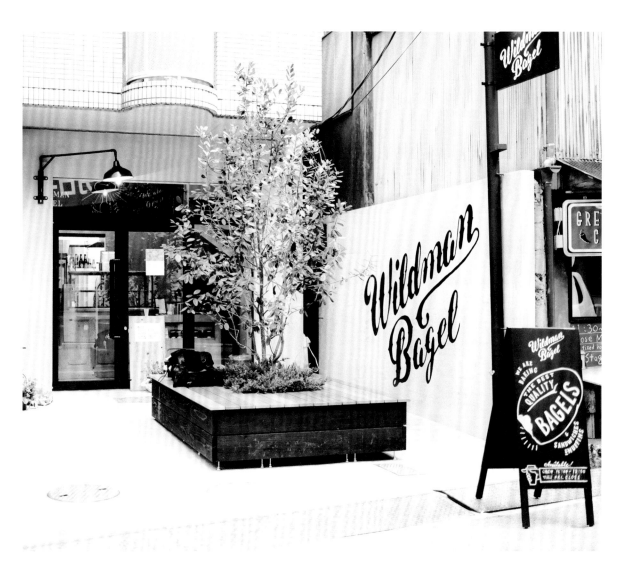

u-shed（上）

coffee shop & gallery

廣島・宇品

MINOU BOOKS & CAFE（下）

book shop & cafe

福岡・浮羽

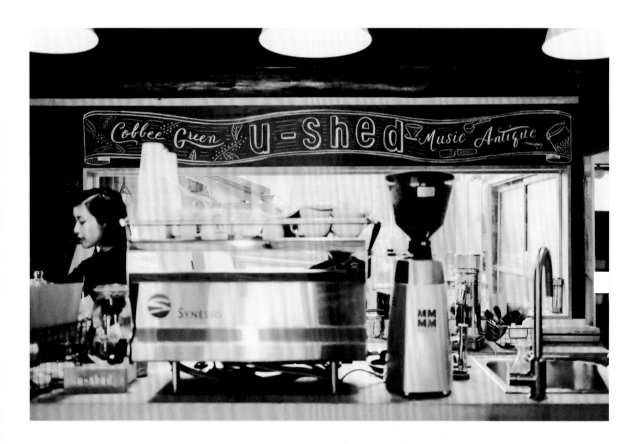

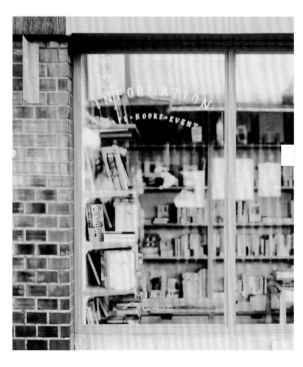

terzo tempo （上）

cafe
高知・菜園場町

新榮觀光 （下）

travel agency
長崎・波佐見

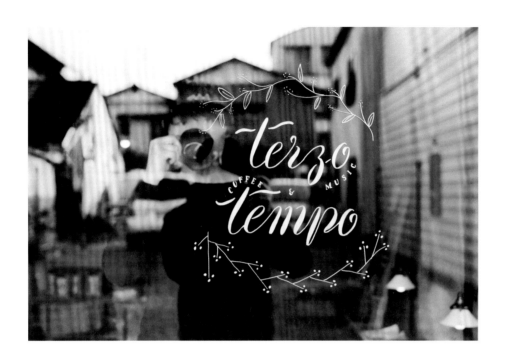

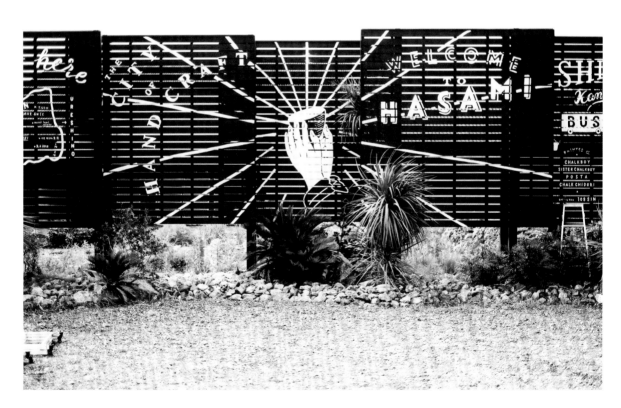

Vegg out Juice （上）

cafe

台灣・台北

30 select （下）

variety shop

台灣・台北

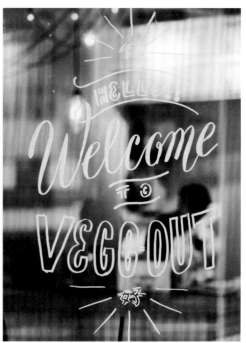

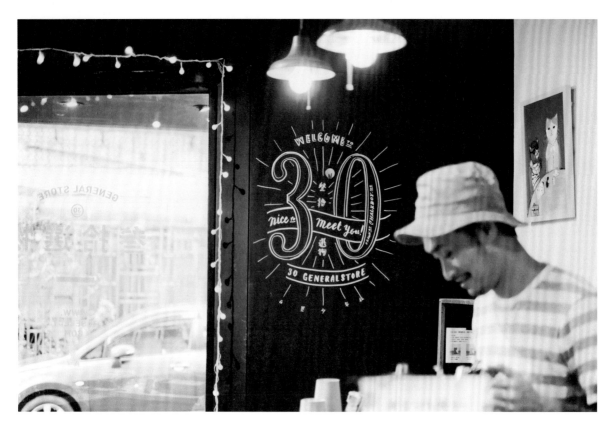

120

GOODMANS Coffee (上)

coffee shop
台灣・台北

Cycle Dummies Pitstop (下)

bicycle shop
台灣・台北

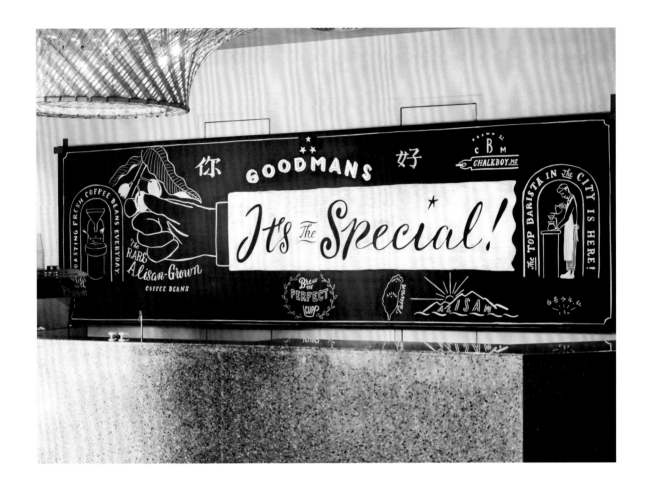

WONDERMILK

patisserie

馬來西亞・吉隆坡

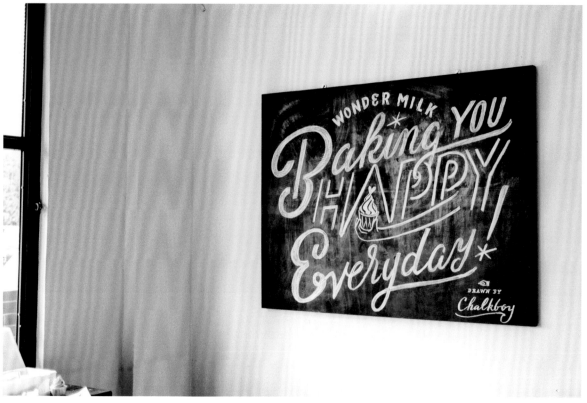

piu piu piu ^(上)

cafe

馬來西亞・吉隆坡

ilaika ^(下)

variety shop

馬來西亞・吉隆坡

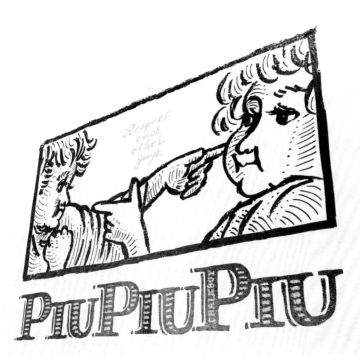

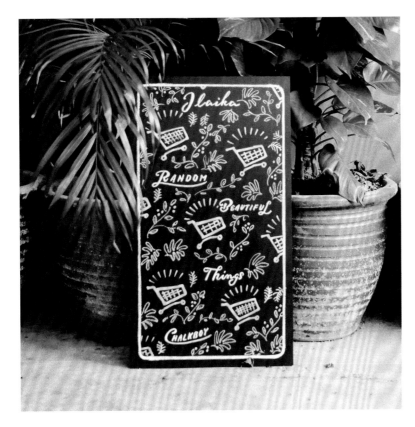

124

→p.116
pizzeria CONO foresta
pizzeria
岡山・倉敷

披薩窯是鎮店之寶，是店中具有指標性
的裝置，沿著圓弧的曲面寫上店名，並
加以變化作成標誌。黑板與迎賓黑板依
照時間替換早餐和下午茶菜單，上面也
分別放上了披薩窯的圖案。

→p.117
WILDMAN BAGEL
bagel shop
廣島・土橋

入口的店名標誌設計從各種想法之中，
最後採用了和店名與理念相通的男性化
字體。由於標誌給人的印象較為強硬，
因此A字形看板就以稍微輕鬆的方式呈
現，畫面上的貝果被大大地咬一口，展
現出幽默感。

→p.118
u-shed
coffee shop & gallery
廣島・宇品

將Coffee、Music等開店關鍵字寫在吧
台上方的黑板上，客人等待店員沖泡
espresso時能夠看見。加上緞帶裝飾
圖形和實物插畫，讓人很容易一看就理
解。在有限的空間中，選擇以最直接的
方式表達。

→p.118
MINOU BOOKS & CAFE
book shop & cafe
福岡・浮羽

這家優質書店的老闆是在咖啡店打工時
的同事，創作重點是書店的窗戶。從外
面透過玻璃窗能夠看見書架，展現出良
好的選書品味。為了避免干擾畫面，窗
戶上只使用金色，以較低調的方式塗
寫，有事情需要公告時才會當成訊息布
告欄來使用。

→p.119
terzo tempo
cafe
高知・菜園場町

店名意請「第三時間」，店家由古民房
改裝而成，具有獨特的氣氛，綜合這些
氛圍帶入文字當中，觀賞者能感受到舒
適搖曳的筆觸。店名的上下方有著樸素
的邊框，象徵著路邊的花草。

→p.119
新榮觀光
travel agency
長崎・波佐見

將觀光巴士公司的停車場擋風牆作為畫
布，進行手繪創作。為了讓作品具有視覺
衝擊性，希望能吸引在道路上的人們注
目，以集中線連接擋風牆，畫面彷彿有所
延伸。中央處描繪的器皿象徵波佐見是一
個「手工藝城鎮」，手捧器皿的動作也自
然而然地宛如正在祈禱一般。

→p.120
Vegg out Juice
cafe
台灣・台北

就算是基本圖案，只要加上了「你
好」，就會表現出具有新鮮感的風貌。
加上集中線，強化了宣傳力。在台灣透
過社群網站而認識CHALKBOY的人很
多，因此也在大家熟悉的簽名上加入了
Instagram帳號。

→p.120
30 select
variety shop
台灣・台北

店主於三十歲時開始經營商店，店名也
同時有三十這個數字，十足個人化。確
認咖啡能也能入鏡的牆面位置，以突如
其來的插圖取代初次見面的問候。

→p.121
GOODMANS Coffee
coffee shop
台灣・台北

在這家人氣咖啡館可品嘗到台灣產的阿
里山咖啡。設計時首要任務就要傳達出
店裡最講究的咖啡豆，強化咖啡的優質
&與眾不同。繪製了採摘咖啡果的真實
樣貌，並於兩側畫上烘豆機和咖啡師。

→p.121
Cycle Dummies Pitstop
bicycle shop
台灣・台北

自行車架上寫滿了藝術字，後方放置黑
板，黑板畫上人物插圖，彷彿正握著手
把，採動踏板。在設計時，活用搭配立
體實物來進行表現。黑板上也畫了台北
的指標性大樓，讓構圖符合街景。

→p.122
WONDERMILK
patisserie
馬來西亞・吉隆坡

將Making彎成Baking，意請著「烤點
心能為您帶來每天的幸福」。以金色繪
製可愛的杯子蛋糕，上方也畫了愛心飾
頂。馬來西亞的女孩們相當喜愛這種杯
子蛋糕。

→p.123
piu piu piu
cafe
馬來西亞・吉隆坡

這棟創作者大樓是設計師和繪師聚集之
處，咖啡店就位於大樓中。牆面挑戰難
得一見的維多利亞風格插畫，主題是
「在成為創作者的同時也敬重旁人
吧！」從這個主題進行延伸，繪製成孩
童們相互嬉鬧的模樣。

→p.123
llaika
variety shop
馬來西亞・吉隆坡

咖啡廳所處的區域店家林立，而且吸睛的
店家還不少。抬頭看向外牆，取代招牌的
是塗裝成金色的購物車！當時看到就決定
將它描繪成圖案，完成了與植物搭配而成
的黑板手繪，其間也散布著標語。

Trip to NY

October 2017

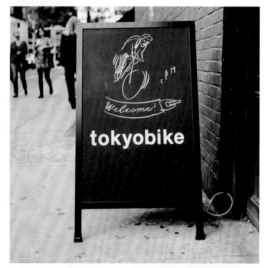

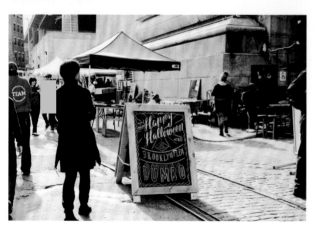

與好友無論是工作或私下都有來往，這一次就一起造訪紐約。重新繪製位於布魯克林跳蚤市場的裱框店看板，也悄悄地在下場的Wythe Hotel以粉筆塗鴉。街頭上無所不在的藝術字和藝術品刺激著眼球，在等待用餐的期間，畫畫的手始終停不下來。

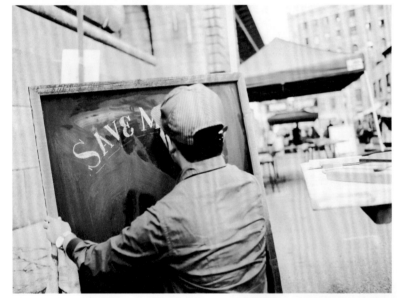

INTERVIEW
2

新的工作方式・新的價值觀

——回顧2016至2017年的活動，你有什麼想法？

2016年年初時發行了第一本著作《黑板手繪字＆輕塗鴉》，大約一直到秋天，我隨著體驗式巡迴講座而走遍全國，這一年我向許多人「傳達」手繪魅力和繪製方式。2017年3月，參加「真鶴MACHINALE」（P.78至P.79）藝術祭，接著於4月舉行了睽違兩年的個展「INK BLUE」（P.74至P.77）。6月參加了台灣舉辦的「理想的文具」（P.71），這是首次的海外表演與展覽。7月在馬來西亞的藝廊也舉辦了展覽會（P.70），並於10月終於實現了從兩年前開始反覆構思的手繪畫家聯合藝術展「HAND-WRITTEN SHOWCASE」（P.60至P.65），11月則是舉辦了名為「圖＆地＆字」（P.66至P.69）的個展。總之，這一年就是一個勁拚命輸出，是「傳達訊息」的一年。

恰巧就在相同的時間點，個展的邀請蜂擁而至，當時覺得十分幸運。雖然很開心，卻因為節奏太快，忙到幾乎記不得辦展的過程，不少事情還是硬逼著自己去做出來的。如果所做的事全部都一樣，就算做了意義也不大，所以想挑戰不常做的事情，想要有所改變，當時我是抱持著這樣的心態。腦中一直想著：「如果變成這樣會不錯喔！」、「如果做這種事情好像很好玩耶！」於是決定重複進行「調查→實驗→審視」的流程來辦理每一次的活動。

這種思考的習慣從高中時期就開始刻意地持續，即使成年後也依然如此，「要怎樣才能夠辭掉打工，一邊聽喜歡的音樂一邊工作呢？」、「好像沒有『畫黑板』這個職業，但是想辦法讓它變成工作就好了啊！」這種思考模式對於實踐自己想嘗試的事物而言，絕對必要！

——「將自己想做的事當成職業」是很多人的理想，但實現的人似乎不多，您怎麼看這件事？

對的，實際上，參加體驗式講座的人經常問道：「如何才能夠成為畫家？」我總是認為，不只可以告訴大家如何畫黑板，或許還可以教大家「如何將畫黑板變成工作」，這個議題搞不好可以作成另外的活動企劃，後來就配合個展「INK BLUE」的舉辦，在手紙社「表現的學校」開課，主題是「從打工邁向專業畫家」。「表現的學校」重視實踐的功夫。舉例來說，如果是原創紙雜貨，一次要製作多少量才划算呢？要怎麼選擇印刷公司呢？在這個平台上學生可以學習這類一般學校不會教的實踐方法。

我將在成為黑板畫家之前所畫過的設計圖，以及依據「調查→實驗→審視」所做過的事情整理成上課內容，並分享接洽工作的方式或酬勞的設定等平常屬於商業機密的內容，毫不保留，完全沒有「留一手」。之前在編寫《黑板手繪字＆輕塗鴉》時，也曾擔心將自己至今所使用的畫

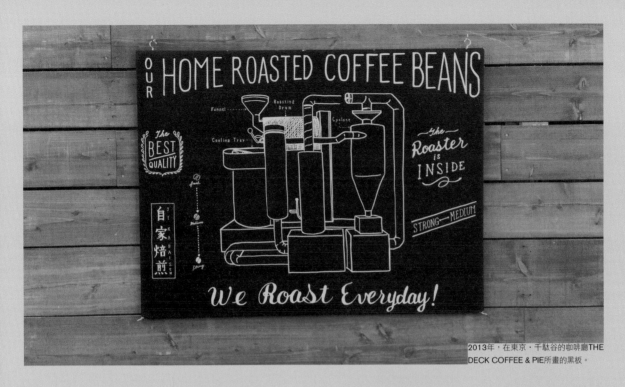

2013年，在東京・千駄谷的咖啡廳THE DECK COFFEE & PIE所畫的黑板。

材和技巧毫不保留地放到書上去，真的沒問題嗎？但實際上所帶來的是相當正面的反應。就算看書後打算模仿我的畫法，也使用相同的畫材，其中還是會衍生出許多與CHALKBOY不同風格的黑板手繪，這讓我本身看得相當高興，而且能夠因此活絡繪圖風氣，也令人感到相當振奮。這樣的美好經驗促使我在「表現的學校」的課程中，也毫不保留告訴大家，如果想要將畫圖當成工作，有哪些事是應該要知道的。我想，這或許對於實踐夢想的人能稍微有點幫助。我本身現在的目標是「將手繪從流行推向文化」，為了達成這個目標，我認為增加更多以手繪為職業的「專業人士」絕對是必要的條件。

——初識黑板手繪是在咖啡廳打工的時期，對嗎？

是的。高中畢業之後，雖然曾到設計公司上班，但無法放棄前往海外留學的念頭，於是就從公司辭職，一邊就讀專門學校，一邊打工存錢。後來2006年進入倫敦的美術大學就讀，雖然還想要再學久一點，但沒能籌出延期的資金，一年之後就回國了。當我思考要做些什麼好時，想起了留學時曾去的咖啡館，店員自由自在的氣氛很吸引我，所以我也決定要到咖啡店打工。我在大阪•梅田café & books bibliothèque這間店工作，當時店裡以henlywork這個名義舉辦音樂活動，我在那裡被委派畫黑板，就此拿起粉筆畫圖。當時我作夢也想不到日後會成為「黑板畫家」。

在倫敦的美術大學那一年，與其說學習技術或技巧，不如說學到了藝術的基礎和作為創作者的精神。在全國為數不多的公立高中之中，我所念的高中主要是以美術、設計、造型為教育優勢，也因此，我那時學會了Photoshop、

illustrator等設計軟體的操作技巧。店裡的主管有一次無意間知道了我的學經歷，詢問我在接待客人之外，是否也可以負責繪製菜單四周的插圖。我接下了這個要求，一開始只負責繪製自己工作的分店菜單，但不久之後，其他連鎖店的所有插圖也都變成由我來畫。2011年我配合LUMINE有樂町分店開幕來到東京，自此之後就變得幾乎沒有時間到外場工作了，變成都窩在後台操作電腦。我開始覺得沒有必要待在店裡了，因為如果我要做繪圖工作，我真希望能一邊聽喜歡的音樂，一邊工作。

雖說如此，就這樣辭職也太過於莽撞了。我想，如果要獨立接案繪製咖啡店的菜單插圖，自動上門的工作一定要比在店家打工時更多才可以。經營cafe & books bibliothèque的CPCenter也開了好幾間其他的餐廳，一旦有機會和其他店長搭話，我都會悄悄地自我推薦，當然也努力提高繪圖品質。如此一來，對公司而言，我的創作成為了無法取代的存在，也因此開啟了通往獨立接案的道路。當我認為條件已完備時，便開始執行最終任務。「至今的工作都確實地完成了，是否可以因此和我簽約呢？」我拿著合約跑去對社長這樣說。合約上也明確地寫了金額，酬庸數字介於當時打工的時薪和一般派遣插畫師的時薪之間。站在公司的立場，要重新找人並建立關係很麻煩，如果直接和我簽約，比起雇用派遣員工來得划算，因此對公司而言，我這樣的合作邀請不算太差。雖然也是碰運氣，但進行得相當順利，最終在2013年以自由插畫設計師的身分獨立。

當時，只要是CPCenter所經營的店，店頭黑板幾乎都是我畫的，同時也有機會在該公司所規劃的別家公司的咖啡館繪圖，即東京・千駄谷的咖啡館 THE DECK

COFFEE & PIE，讓我對於「畫黑板＝工作」有了更明確的認識，也漸漸地深陷在黑板和粉筆的魅力之中，開始想要畫更多作品。

——獨立接案之後的狀況如何呢？

餐飲店的菜單幾乎都是每個月更換，對吧？配合這樣的狀況，我會在每月中旬左右收到更換插圖的委託，所以每個月的後半段時間都非常忙碌，前半個月卻相當自由。這段自由的時間可以盡情做自己想做的事，玩音樂，也接受其他黑板手繪的委託。黑板手繪的委託一開始只是順便幫幫認識的人，零零散散地接案，一個月大約只接一件左右。即使如此，還是想要稍微增加黑板手繪工作的數量，便開始以CHALKBOY的名義經營起Instagram，同時決定不再只是等待委託，而是主動向別人自我推薦。在我的客戶當中，有很多是我自己覺得真的不錯，真的想要在這裡進行創作的店家，同時我也考量到，如果來店的客人看到我的畫作，就能夠讓他們知道我的存在。

位於東京學藝大學的FOOD & COMPANY（P.38）就是這樣的一家店。店面距離我當時的住處很近，是我經常光顧的店家。這是一間附設有交流空間的雜貨店，由於理念明確且具有感染力，我在這裡所畫的圖被來客注意了，也因此關注CHALKBOY的人也增加了。MAISONETTEinc.位於名古屋，是一家咖啡館用品店，以前因為音樂活動和店家有往來，後來也在店裡進行插圖創作。像這樣替具有影響力的店家畫圖，案件也慢慢地增加，等到回過神來，才發現音樂和黑板的合作比率已經反轉。同時間，在居家裝潢上有愈來愈多人注重生活風格、DIY、黑板應用等，我覺得能順利地搭上這股潮流，也是我能成功創業的一大因素。我一開始接案時，基本上設定為一張圖收費一萬日圓，至於我自己去要求在店裡手繪的店家，第一次我不收費，等之後正式受到委託時才會收錢，藉由這樣的方式和店家建立關係。

很多事雖然不在計畫之中，但因為工作結識了不少人，例如在FOOD & COMPANY繪製草圖時，受到工作人員邀請，因而舉辦了體驗式講座，又進一步負責雜誌Kinfolk的展覽布置。在大阪的TRUCK偶然和在場的負責人黃瀨德彥先生有機會聊天，當場也舉辦了針對工作人員的小型體驗式講座。

2014年左右，認識了許多志同道合的夥伴，一直想像著「變成這樣就好了」而進行的一些「實驗」，也在期間獲得很棒的回饋。東京・涉谷TODDSNYDER是PADDLERS COFFEE搬至幡谷前所進駐的店家，目前已歇業。2014年我在這裡進行手繪創作，那次的晚會由Perch擔任酒保。我在代代木上原的咖啡廳NODE UEHARA（P.39）開幕會上認識了「青果MIKOTO屋」（P.140至P.147），認識ONIBUS COFFEE（P.34至P.35 & P.169）的坂尾篤史先生則是在更早之前。這些在特殊機緣下認識夥伴們，後來依舊透過各種活動有所往來。

——2015年舉辦第一次個展FOODIE，請說說這次辦展的經歷。

到了2014年，黑板的委託量極速增加，我想讓更多人好好認識CHALKBOY的工作內容，也希望能夠藉機品嘗美食，這個想法就成了2015年5月所舉行的FOODIE展覽。當時依靠畫黑板工作的收入大約每個月只有10萬日圓左右。相對而言，繪製黑板需要不少的時間，要大幅提升委託件數並不是很容易的事，這就意謂著非提高單價不可。也就是說，只能夠考慮提升CHALKBOY的價值了。身為一名畫家要如何提升自我價值呢？我試著藉由活動來

繪製服飾品牌TODDSNYDER
旗艦店黑板時的草圖。

在2015年的黃金週期間
舉辦個展FOODIE，地
點在原宿的ROCKET。

進行「調查」，發現辦展覽是一舉成名好方法，「好！就是這個！」就這樣決定了接下來的自我行銷模式。

我很在意展覽的內容。既然難得舉辦展覽，而且也想打造出有趣又具有衝擊性的展覽，所以就不希望只是單純地好像在空盒子中排列作品一樣。我開始從事黑板手繪的契機是在咖啡館，身旁也有很多與餐飲業相關的朋友，因此想到了「黑板手繪×食物」這樣的主題，並且在設有廚房的藝廊ROCKET舉行。展覽期間，每天找來不同的來賓玩不同的活動。邀請ONIBUS COFFEE的篤史先生舉行沖泡咖啡的體驗式講座，同時間我就在旁邊進行實境繪圖秀；也請Perch開設單日限定的酒吧，看板就由我來繪製。每天畫了又擦，吃吃喝喝，那十二天的展期宛如慶典一般。

這個展覽像是一場「實驗」，帶來了超乎想像的成果，藉由許多具影響力的夥伴參與，資訊廣泛地流傳開來，Instagram的追蹤人數增加了五倍，後來我的第一本著作《黑板手繪字＆輕塗鴉》也是因為這樣而獲得出版邀請。這本書從夏天開始進行製作，並於2016年1月出版，日本版銷售量約三萬本。我覺得正因為有這本書的推廣，讓更多人認識了CHALKBOY。

——將喜歡的事情當成工作，有什麼重要的前提呢？

對於金錢要有所取捨，我認為這是無可避免的課題。但，比起金錢，更重要的也許是時間。首先如果無法擁有自己的時間，無論擁有多高超的技術或品味也無法施展。回顧我本身的情況，以自由插畫設計師的身分獨立時，恰到好處地在金錢和時間兩方面取得了平衡，我認為這是第一個要素。一個月有一半的時間從事畫圖工作，獲得的收入能夠維持生活的最低限度，剩下一半的時間可以進行黑板手繪的工作，就算酬勞很低也可以毫不在意地盡情畫圖。

讓「畫黑板」成為職業的第二個前提是要有「跳板」，而我覺得「展覽」是最佳跳板。藉由舉行展覽可大幅提升工作品質，除了後續獲得出版書籍的機會之外，也收到廣告工作邀約，黑板繪製的委託工作也都被要求「希望是由CHALKBOY來畫」。讓大家認識自己，努力獲取好的評價，在金錢方面有保障，就確實能將黑板手繪當成一份正式的工作。當然絕不可能發大財！現在能夠將喜愛的事情當成工作來生活，雖然並不特意追求藝術表現，卻也經常被稱作「畫家」。

——對於那些希望成為畫家的人，你有什麼話要對他們說？

我在「表現的學校」舉辦了幾次課程，標題是「從打工邁向專業畫家」，當時因為覺得這個標題的感覺不錯而這樣命名。之後進一步思考，成為畫家的人正是像我這樣不去上班只是打工，從世俗的眼光看來或許會有一種搖擺不定的感覺，對吧？雖然有些人會因為某個機緣而突然踏上舞台，但是畢竟只是少數，實際上大部分的人只能一步步從嘗試與錯誤之中緩慢前進。然而，這些辛苦的逐夢過程幾乎不會公開，因此大眾也少有機會能夠知道。我覺得能夠像這樣有計畫地進行教學，這種機會真的很難能可貴。藉由分享我個人的親身經驗，如果能為那些正在找尋方向的人帶來一些幫助，我會很開心。

除了想要成為「黑板畫家」、想要把手繪當成職業，或許也可以試著去創造「目前世界上不存在的職業」。對於那些希望把自己能做的事、想做的事拓展成新型態行業的人而言，「創造行業」這樣的想法或許會帶來更多的可能性。就像我成為畫黑板的CHALKBOY，很多人會問：「那是什麼樣的工作？」如果社會上令人困惑的「頭銜」增加了，愈來愈多人將不在認知裡的職業變成了工作，一旦產生了這樣的潮流，我想世界將會變得更加豐富，充滿可能性。

隨著志同道合的夥伴，
與世界接軌，描繪未來

——透過「畫黑板」的工作，你覺得最大的收穫是什麼？

收穫很多，包括畫圖的樂趣、技術的提升，以及能夠以自己的名號接案工作的趣味等，但最重要的還是「與人相遇」。在自己覺得很不錯、很喜歡的店家進行黑板手繪時，認識到與我有同樣感受的人們，而且彼此能夠產生交流。這些很棒的人比我想像中還要多！最近也有來自大企業的工作，但即使已經小有名氣，現在的我依然會順手幫忙認識的人畫圖，我所服務的店家有不少是當地個人經營的小店。

例如廣島・尾道的USHIO CHOCOLATL（P.86至P.97），創辦人從完全不懂巧克力開始學習，以自己的雙腳探索可可豆農園，並於2014年開設了店面兼工廠。店址就位於向島高台一個名為「立花自然活用村」的市立設施中，店家回收尾道市內的廢棄物品，由創始成員自己動手為層架上漆、黏貼磁磚，以DIY的方式完成店面的打造。巧克力也是現場手作，雖然材料只有可可豆和砂糖，味道卻十分有特色，而且非常好吃！咖啡館ME ME ME當時位於涉谷（目前遷往京都），我在店內偶然與正要前往瓜地馬拉尋訪莊園的工廠中村真也先生見面，也因此結識，後來真也先生使用了在那趟旅程中所找到的豆子製作成巧克力，包裝（P.177）就是我設計的。如果不打開包裝就無法看見的部分也設計了插圖，插圖是真也先生在農莊當地親眼目睹的情景，我一邊看著農莊主人羅倫佐先生的照片，一邊畫著圖。每個巧克力都是手工包裝，而且大受歡迎，每到週末，店裡會有許多客人將商品搶購一空。像這樣以層層手工完成的USHIO CHOCOLATL無法大量生產，但因為具有高人氣，現在幾乎已經成為地方再生的指標性商品了。

——許多與CHALKBOY合作黑板手繪的店家，規模不大卻很有影響力，您怎麼看待這件事呢？

不少店家雖然遠離鬧區或位於住宅區中，但多半是具有概念且存在感強烈的特色商家，其影響力總是相當驚人。ON AND ON位於千葉・浦安（P.42至P.43），Tanigaki位於兵庫・八鹿（P.112至P.113），這些店家對於所在地點都有著堅定的信念且自豪。Tanigaki一開始是從網頁的意見欄傳訊息給我，這家店是當地人日常聚集的場所，類似像居酒屋那樣，而且店裡菜餚使用的是當地食材，我從這些方面尋找共鳴之處，立即就感覺到似乎可以一起完成些什麼。其實Tanigaki一開始只委託我重新設計標誌，但最後還是在店內畫畫，由於機會難得，甚至還舉辦了Tanigaki FES的活動，讓客人也能夠欣賞實境繪圖秀。後來還讓這個活動進一步變成每年的例行公事，尾道的USHIO CHOCOLATL也加入，圈子愈來愈寬廣。

參加擺攤活動，常常能夠讓不同的人們產生連結。書籍慶典ALPS BOOK CAMP（P.4至P.15）由書店咖啡廳「栞日」（P.44）的菊地徹先生所主辦，店家位於長野・松本，主要販售自製刊物、ZINE。之前並沒有和菊地先生直接見過面，《黑板手繪字＆輕塗鴉》發行時，我在社群網站上招募願意從一本開始販賣的店家，菊地先生就在Instagram傳訊息給我。之後栞日搬遷開幕時，邀我在店內繪製插圖，相處幾天下來，我深深被菊地先生的個性所吸引。做事仔細且態度溫和，同時也兼具了行動力和領導力，他讓松本這個城市確實變得很有趣。由於是這樣的菊地先生所創辦的ALPS BOOK CAMP，所以我想參加看看。雖然我在活動中是擺設原創訂作的手繪看板攤位，但有不少客人從隔壁攤位ReBuilding Center JAPAN（P.45）購買舊板子來給我繪製。這些人們訴求舊材料再利用，能與他們有這麼棒的合作機會，我相當開心。

在ALPS BOOK CAMP的活動期間，我所住的帳棚是由群馬・桐生的Purveyors（P.20至P.31）所提供。雖說是提供，但並非單方面支援，而是互利互助的關係，後來為了歸還帳棚，我前往Purveyors，並在那裡進行繪圖。

——你似乎和各種人及店家保持很密切的關係呢！

對啊！因為都是一群思考靈活，且對於各方面躍躍欲試的人，自然而然連結就愈來愈廣了。大家很容易朝相同方向思考，也很容易共享價值觀。和Purveyors合作，以「提供帳棚⇄畫圖」這樣的模式互相往來，我們稱之為「物・技交換」，這是相互提供自己的所有物，並發揮自己長才而成立的合作交易。我以這種思考模式，在朋友之間也進行著「物・技交換」，在貿易經濟興起之前，這應該是很理所當然的事，我們藉由重新命名，讓大家確實認識到這種行為所代表的意義，對我們而言，這是一種相當愉快的交流方式。「從打工邁向專業畫家」的過程之中，

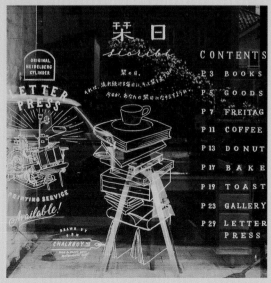

栞日的搬遷公告畫在窗戶上，設計概念是店裡來了一台活版印刷機。

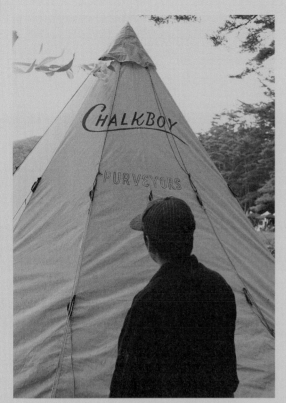

在ALPS BOOK CAMP活動中，住在和Purveyors以「物‧技交換」而來的帳棚內。

社會上對於CHALKBOY的價值有所提升，使得將「黑板畫家」當成職業變得可行，這些事情前面已經提過，換個方式說，就是東西的價值會因人們的認知而改變。我想，如果因為相互有所需求而認同彼此的價值，就不會被世間的標準影響，沒有金錢介入的交易便可成立。

「生活方式冒險家」這個團體首先提出「物‧技交換」這個詞彙，這個團體是致力於重新建構生活常識，並將北海道當成據點進行活動，目前我也正與他們進行一項交易。為了繪製「生活方式冒險家」所企劃＆編輯的《打造新家教科書》（P.156）的插圖，我寄宿於北海道，那時我幫他們在所居住的環保屋牆上畫了插圖，預定將來他們會以製作CHALKBOY網頁的方式歸還。那之後，再度和「生活方式冒險家」巡訪北海道，在2017年夏天的體驗之旅當中也一同企劃活動。

——剛才提到的「體驗之旅」是什麼？

「青果MIKOTO屋」是一家主要販售自然栽培蔬菜的蔬果店，從創業初期就一直持續著「體驗之旅」（P.140至P.147）。他們對於直接到產地這件事相當重視，一年會舉辦好幾次，開著名叫「MIKOTO屋號」的老露營車，載著帳棚和自炊工具，還有足球，巡訪各地農家。2017年夏天，花了十二天周遊北海道，並在札幌和「生活方式冒險家」會合，舉行市集。

在這趟旅程途中，不同身分的成員可自由地隨時加入旅程，廚師、攝影師、咖啡職人、甜點師、獵人、室內設計師、畫黑板的人……每年都有各式各樣的成員加入旅程，連接全國具有相同價值觀的同世代好友們，可以說是大集合，也可以說是一種合宿活動。一邊拜訪農家，一邊露營和自炊，從中見識到了生產第一線的情況，訪問生產者對於農業所抱持的態度，而旅途中的所見所感，都會在

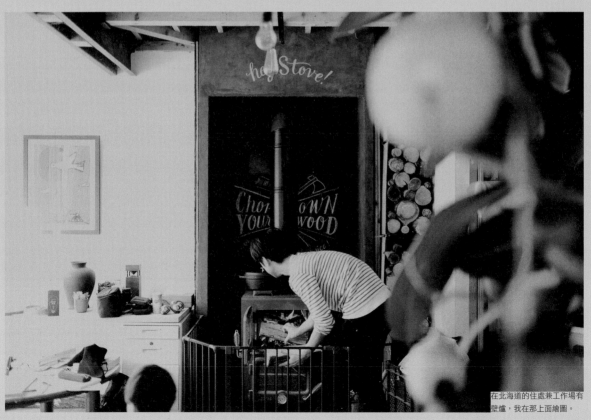

在北海道的住處兼工作場有壁爐，我在那上面繪圖。

回東京之後所舉辦的「旅行的蔬果店展」中，和食材一同送到消費者身邊。

我的工作就是繪製這場活動用的插圖，並以旅途中所收錄的聲音，組合成活動結束時上映的電影配樂。但是，我覺得參加這趟體驗之旅的意義並非僅限於此。除了能夠接觸到當地特有的食材和飲食文化之外，這趟旅程最大的目的依舊還是在於「與具有吸引力的人相遇，並接觸其想法」。與青果MIKOTO屋合作的農家們，拒絕了慣行農法，他們努力實踐自認為優秀的農法，且各自擁有自己的哲學，這讓人很感興趣。在旅途中，加入旅程的成員雖然職業種類不同，但都正以自己的方式摸索著某件事物，因此和他們一同聊天、相處，能夠帶來許多收穫。而且，由於是彼此可以當朋友的一群快樂夥伴，因此就算是踢足球、嬉鬧玩樂這種看似無關緊要的時光，對我而言也是不可取代的事物。

──「EATBEAT！」這個活動會一直持續舉辦嗎？

在使用CHALKBOY這個名號之前，我以henlywork的身分從2011年開始一直持續「EATBEAT！」這個活動企劃。那時我會使用壞掉的樂器和玩具發出聲響，重新建構成音樂，公開表演時，料理開拓人堀田裕介先生聽到了我的演奏，給了我新的思考方向，自此我反覆思考，在重複不停地嘗試與錯誤之中完成了活動。

活動內容是將製作料理過程中會發出的各種聲音，包括切蔬菜的聲音或炒肉的聲音等，進行現場錄音，並編輯成音樂，料理完成之後，連同音樂一起請人享用。這樣的活動型態，初衷是希望人們能夠對於食物產生興趣，試著去思考每天嘴裡所吃的食物是從哪裡來。我必須承認，這個意念很難傳達，所以那時才會考慮搭配音樂，讓大家樂在其中，這樣的構想來自於堀田先生的啟發。堀田先生本身就是擅長發想的人，在他的身邊我學到了不少。舉辦活動總會遇到很多的困難，例如會場沒有廚房，或是預算不足等，但無論遇到什麼樣的情況，堀田先生都能夠逆轉不利因素，總是有好點子，這一點真的很厲害！他在foodscape！（P.108）、foodscape！STORE（P.109）、smørrebrød kitchen nakanoshima（P.106至P.107）等店也負責店家規劃，所展現的活力真不是蓋的！

説起來，我當時想辭去打工、自立門戶，也是受到了堀田先生很大的影響，無論是挑戰完全發揮創意的生存方式，或是以「料理開拓人」這個至今誰都沒使用過的頭銜嘗試各種新事物，他都讓我覺得帥呆了！實際上以自由業的身分獨立接案，一直到現在被稱作畫家的機會逐漸增加，我更能實際體會其中的辛苦之處，但比起附屬於組織，這種截然不同的高自由度工作方式，我覺得相當適合我。對我而言，能夠有機會「作實驗」才是最適合我的環境！

以CHALKBOY的身分飛遍全國的期間，我開始有了新的疑問：「是否真的需要被場地所束縛呢？」也就是，

在USHIO CHOCOLATL的窗戶上手繪，圖案與瀨戶內海的風景重疊。

雖然獲得了工作時間方面的自由，但是在工作場地這方面我有得到自由嗎？因為產生了這個新課題，我就試著搬遷居住地，搬家地點就選擇了尾道。

——為何選擇尾道為新居所呢？

有一部分是因為瀨戶內海的美景，而且我也覺得尾道是一個規模大小剛剛好的小巧城鎮，但是，最重要的還是受到自由的地方民情所吸引。USHIO CHOCOLATL的成員就是如此，而且像他們一樣有趣的人逐漸從全國各地移居到尾道這塊土地，尾道也很能夠包容這群人，是極具寬容胸懷的城鎮。在這裡，有在此生根的人，也有在人生旅程中於此稍作休息的人，我覺得這一點有些不可思議。來到這裡之前雖然花了一段時間，但很慶幸終於能身在尾道，並且在這裡「與人結識」，這是極其珍貴的！雖然現在家住在神奈川・葉山，但我確信，無論住在何處，抱持著相同價值觀的人依然還會在某處相遇。例如愛知・蒲郡所舉行的「森、道、市場」（P.72至P.73），慶典活動上聚集了來自全國各地有趣的人和店家，大家每年會來一次這個會場，彼此期待相遇的人就會在此齊聚一堂。

我認為和我有連結的人們都有一個共通點，那就是會一邊學習現有的作法，一邊以自己的方式進行摸索，並努力拓展出前所未見的新型態事物。例如讓世人對食物更有興趣、藉由咖啡稍微豐富社會的質感、手繪能夠變成文化而逐漸生根……雖然每個人的目標不同，但「享受」過程是我們共同的想法。那些一起旅行、一起企劃活動的夥伴們，因為大家都有共同目標，進而會強化行動的意願，自然而然就會啟動各種企劃。我想，每個人都走在追尋自己目標的道路上，而現在正以相當良好的形式相互交會，彼此產生美好的交集。

——CHALKBOY今後打算如何發展？

除了會像過去一樣，繼續「傳達」並「散播」手繪的魅力之外，2018年開始我也希望能徹底地將主軸回歸到自我，這件事或許就是新的課題。這代表著，我開始想將擁有店面、擁有據點納入未來的選項之一，同時也希望讓時間回歸自我，正視這幾年為了畫圖所產生的各種創意。

創作筆記上的構想已經爆滿，無論是有趣的合作活動、活動企劃、商品、建築、空間等等，今後應該也需要耗費好幾年才能逐一實踐。其中當然也有很難實現的部分，包括雖然還處於幻想階段，但想快速實現的設計飯店企劃案。飯店地點預計位在亞洲的某處，餐廳會附設有美味的鬆餅，房內當然要有一整套的手繪用品……我將這樣的理想，同時也是夢想的HOTEL HAND-WRITTEN繪製在書末的ZINE，就請您先睹為快！

我和於公於私皆有往來的夥伴組成了業餘足球隊Escape。

曾幾何時，旅行成為靈感的泉源。世界各
國、日本各地，我追尋著未曾拜訪之處、未
曾見過之物，與美好相遇——和我那91年式
的VOLVO愛車一起。

PROJECT

主題企劃

體驗之旅 with 青果MIKOTO屋

青果MIKOTO屋和自然農法的蔬菜生產者直接交易，在他們作為畢生志業所持續的旅程當中，每次都有各種不同的成員參與。2017年夏天從東京出發一路北上，函館→札幌→根室等，花了兩週巡訪北海道的蔬菜生產地。CHALKBOY在這趟旅途中的主要工作是畫圖和音樂，將旅行的足跡化為插圖，將田野間收錄的聲音譜成有節奏性的音樂。回到東京後舉行「旅行的蔬果店展」，藉由展覽分享旅途中的所見、所感，希望將美好帶給更多人，這個活動可以視為是這次旅行的「終點站」。

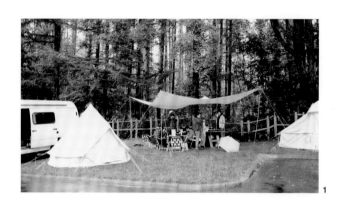

1

1.和群馬・桐生的戶外用品店Purveyors以「物・技交換」借來帳棚，在休息處架起帳棚。旅途之中，幾乎每天都會露營兼自炊。
2.搭上了暱稱為「MIKOTO屋號」的露營車，走完東京↔根室全程4500km的路程。

2

POPUP STORE
2017 9/22{fri}-24{sun}
Paddlers coffee

青果ミコト屋

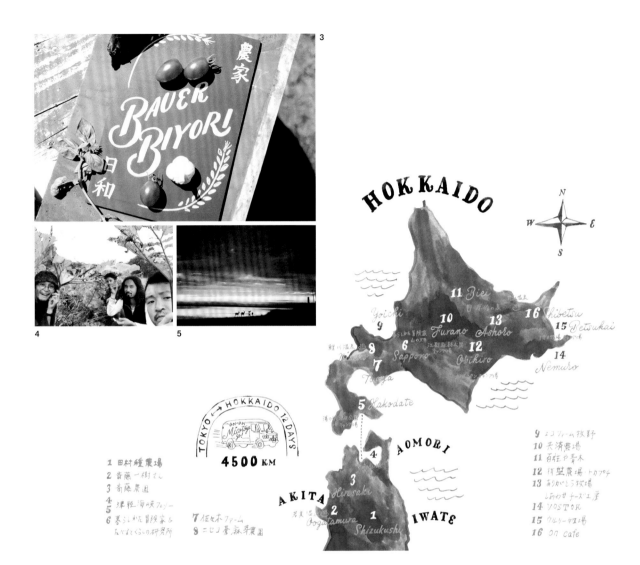

HOKKAIDO

N W E S

11 Biei
10 Furano
9 Yoichi
13 Ashoro
16 Shibetsu
15 Betsukai
14 Nemuro
12 Obihiro
8 Sapporo
7 Toya
5 Hakodate
4 AOMORI
3 Hirosaki
2 Oogatamura
1 Shizukushi
AKITA
IWATE

TOKYO ↔ HOKKAIDO 12 DAYS
Mizutoya go!
4500 KM

1 田村種農場
2 音藤一樹さん
3 寄藤農団
45 津軽海峽フェリー
6 暮らし抗冒險家とたびおとくらしの研究所
7 佐女木ファーム
8 ニセコ蕎麦平農園

9 エコファーム牧野
10 天濟農場
11 召柱や青木
12 竹墾農場・トカプチ
13 ありがとう牧場
しあわせ チーズ工房
14 VOSTOK
15 ウルリー牧場
16 On cafe

3.在旅途中參加市集,並開設看板店。這是為農家繪製的黑板。 4.正在以空拍機拍攝,為了遮擋強光,大家撐著荷葉遮光。 5.夜晚來臨之前的短暫時刻,宛如奇蹟的漸層及鹿群的剪影。 6.札幌咖啡店「吃飯與生活研究所」的安斎伸也先生以消防車改造成的柴窯車,我在車身畫了插圖。 7.旅程中有人加入,有人離開,包括了廚師、攝影師、咖啡職人等,參加人數前前後後約三十人。

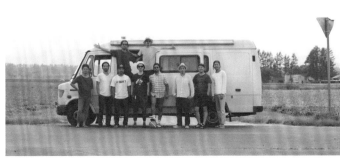

from Farm to Table

攝影師新井 "Lai" 政廣先生從創業初
期，就與青果MIKOTO屋一同旅行，這
是我和他合作的作品。他負責捕捉照入
擋風玻璃的夕陽，我則負責寫上最適合
表示青果MIKOTO屋的一句話。在遼闊
的牧場景色之中，因愛而行動，編寫出
抒情詩。

142

The Love Movement
So many people, right now
Motivated to do some
bullshit ass reasons
But we 'bout to put it inside of a love
perspective like Love
 movement
We do it all the love y'all
 Yeah, we do it all for the love y'all
Whether white, black, yellow, aint a thug y'all
 We do it, we give it all for the love y'all
We just givin' it all for the love y'all
We do it, we do it all for the love y'all
 We in the party, put your hands up
 Yeah y'all, we do it ill for the love y'all

1

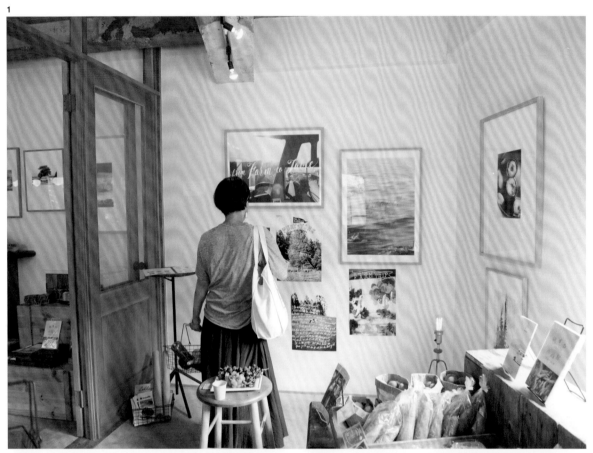

2

3

1.販售的蔬菜來自旅程中拜訪的農家。現場的北海道風景照和海報皆為展售商品。 2.會場窗戶上繪製了旅程的地圖，並手寫文章，向來客說明「旅行的蔬果店展」的理念。 3.洞爺湖「佐佐木農場」的玉米和常呂「中西農園」的栗子、南瓜等等，北方大地孕育的蔬菜富含生命力，每一樣的味道也都很明確。 4.會場外面可看到場內的情況，在面對著馬路的窗戶上寫上活動公告。 5.青果MIKOTO屋的山代徹先生。他正親切地招呼客人，分享著旅途軼事。 6.以鋼筆繪圖的方式記錄這次拜訪的農家和農場。 7.青果MIKOTO屋的鈴木鐵平先生正仔細介紹當日的菜色。當日掌廚的是旅行中同行的廚師夥伴們。 8.端上桌的餐點從前菜的開胃小點開始。「幸福起司工房」的Raclette起司美味無比！ 9.現場可品嘗到美味的蔬菜沙拉和西式泡菜等。

4

5

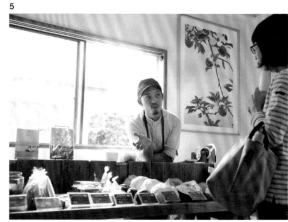

6

7

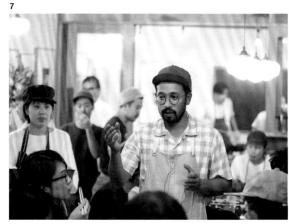

8

9

10

11

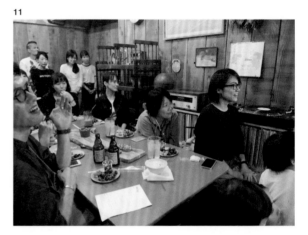

12

10.甜點使用了藍靛果和沙棘果等北海道特有的罕見水果。 11.晚餐結束後，放映短片。影像團隊直到前一刻還在進行編輯製作，影片以「正新鮮」的狀態投射在螢幕上。 12.片頭一開始是「MIKOTO屋號」正在前進的景象，這一幕是以空拍機拍攝的。影片上的標誌是為了這次旅行所特地繪製的。 13.晚餐大家所品嘗的蔬菜出現在影片中，帶領大家認識產地。片中記錄了田地和牧場的模樣，以及對於農業想法的訪談。

14.在旅途中，廚師團隊使用從農園所獲得的食材，即興地進行野外料理。餐桌景色豐盛且豪華。 15.旅行時站在農田正中央錄下風聲和鳥鳴，重新編輯而成影片配樂。 16.片尾採用了令人印象深刻的根室夕日風景。 17.於此結束今夏的旅程。過程中所帶來的成就感讓人忍不著紅了眼眶。 18.放映結束後，與參加活動的來賓進行座談會，這是一段很有意義的時光。

13

14

15

16

17

18

EATBEAT！ with Yusuke Hotta

第一屆活動的景象。將烹調用具和音樂器材擺在一起，這是「EATBEAT！」特有的光景。

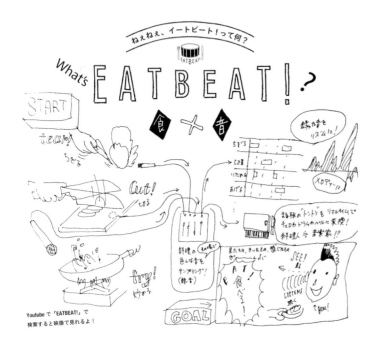

Youtube で「EATBEAT!」で檢索すると映像で見れるよ！

「EATBEAT！」是一場食物與音樂的現場表演活動，和料理開拓人堀田裕介共同於2011年開始的企劃。內容是將切、炒、燉等作菜聲進行現場錄音、編輯，製作成樂曲，最後和完成的料理一同呈現。參加者在等待用餐的時間裡「品嘗」好聽的音樂。使用五感來面對食物。希望藉由有趣的美味體驗，幫助人們思考平時吃下肚的東西從何而來？如何製作？抱持著這樣的想法持續舉辦了好幾次活動，目前已突破二十場。

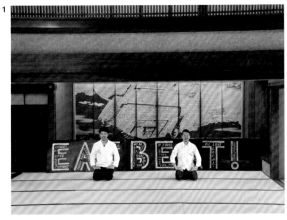

SPRING

2015.5.14

1.一年四季各辦一場「EATBEAT！」，介紹高松一整年的城市魅力，並宣傳美食。春季的活動會場「披雲閣」是重要的文化古蹟。 2.為活動進行調查，錄下充滿活力的喊價聲，作為節奏的一部分。 3.中央批發市場從魚類到蔬菜無所不包，是集合當地食材的城鎮廚房。

SUMMER

2015.8.9

4.從高松港乘船約二十分鐘後可抵達女木島，這是夏季的活動會場。大海在眼前展開，地點超棒！將窯烤披薩、削刨冰的聲音錄下來後重新編排成音樂。

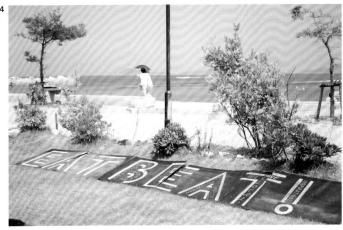

FALL

2015.11.1

5.秋天在中央批發市場舉行活動。在考察場地時看見寫在指定貨物位置的地板粉筆字，當時覺得很帥，所以也在地板上寫了活動用的文字。

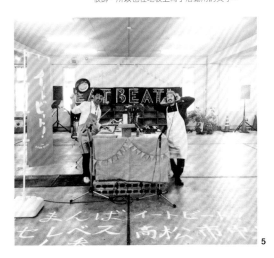

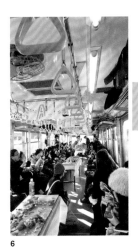

WINTER

2016.1.9

6.到了冬天，我們入侵被稱為「琴電（kotoden）」的路面電車。客人將擺在中間的小菜裝入自己的便當盒中，在電車裡搖搖晃晃地吃著食物。 7.吊掛在電車中的「EATBEAT！」活動廣告。

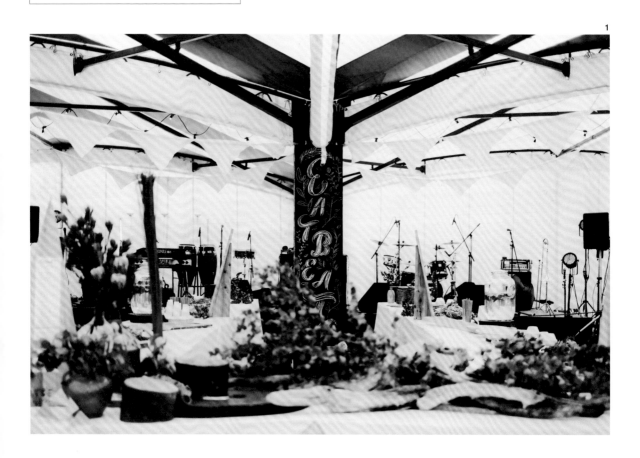

1.大量採用綠色植物的舒適裝飾，是名古屋 MAISONETTEinc.的風格。木盤的材料來自於疏伐時的木材。2.主菜是整隻烤豬，使用愛知•西尾isamupork的肉品。畫面或許稍微具有衝擊性，但我覺得應該正視「吃掉=接收生命」這樣的事。3.肉和蔬菜的調味使用知多半島特產的基本調味料。還有煙燻老母雞和泰式雞肉沙拉等菜餚。4.帳棚外大排長龍，大家正等待用餐。這次約兩百人參加，盛況空前。

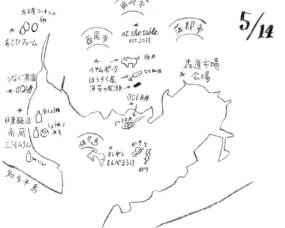

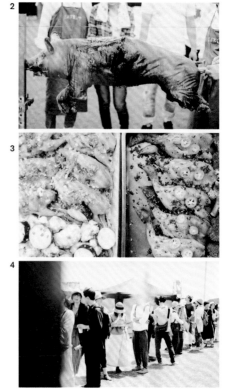

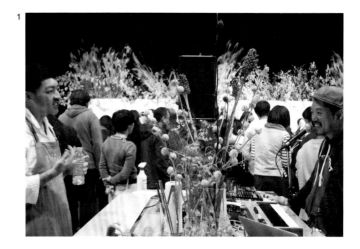

1.這次的活動是廢校小學空間再利用的企劃之一，舉行地點在學校的體育館。以在附近山坡上採下的野花布置會場。 2.使用岡山所種的無花果和瑞可塔起司製成甜點。會場中可以看見農產者的身影。 3.當天的黑板手繪將岡山縣的形狀放在中央。

3

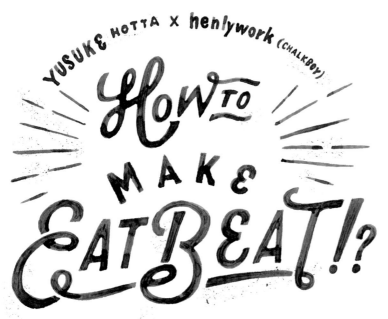

YUSUKE HOTTA × henlywork (CHALKBOY)

How to make EATBEAT!?

在脫口秀中，穿插說著既快樂又辛苦的「EATBEAT！」舞台背後祕辛，分享活動企劃&經營方式。

How to make EATBEAT!?　2017.4.21

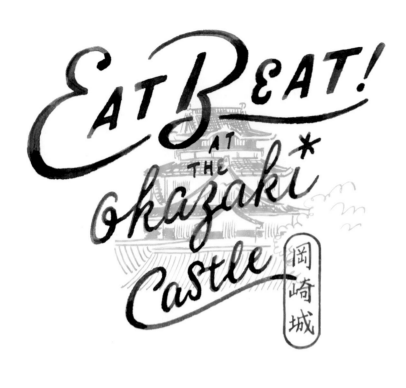

EAT BEAT! AT THE okazaki* Castle 岡崎城

1.到達岡崎城，首先就是畫黑板。 2.岡崎市的吉祥物「岡崎A夢（okazaemon）」和身著甲冑的「EATBEAT！」團員照。 3.繪製具有和風感的岡崎城插圖，印在餐巾紙上。 4.堀田先生製作的前菜美麗又好吃，形成迷人的食物風景。 5.開場致詞中提到了事前調查的過程，分享生產現場發生的事。 6.拿著胡蘿蔔代替玻璃杯，錄下「喀哩」的咀嚼聲。這是「EATBEAT！流」的乾杯方式。 7.裝設了鏡球，呈現出迪斯可風，德川家康如果看到這景象絕對會嚇一跳！ 8.「岡崎ohan」的純國產雞肉，以岡崎特有的熔岩板燒烤後享用。 9.為了讓桶中的湯汁沸騰，放入了燒燙的石頭，並將此刻唰地爽快音效捕捉下來。 10.「蕨餅合成器」是有趣的機關，一旦以湯匙觸碰，就會通電發出聲音。 11.由USHIO CHOCOLATL（也稱為ChemiCal Cookers）所進行的自由風格繞舌表演。 12.一旦聚集了美食和歡樂的音樂，自然就會讓人展露笑顏！

1

2

3

4

5

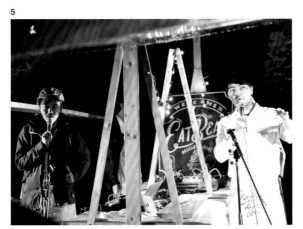

6

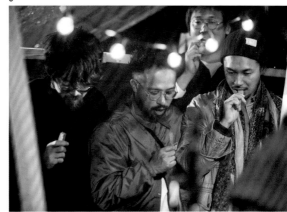

7

8

9

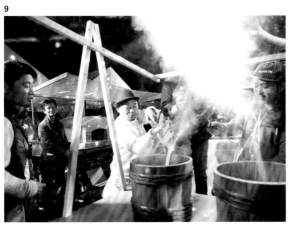

10

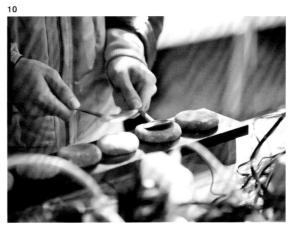

11

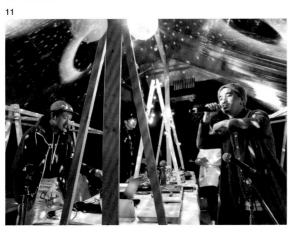

12

ILLUSTRATION

插畫

打造新家教科書

這本書由「生活方式冒險家」以北海道為據點進行企劃與編輯，內容介紹高機能環保屋，我擔任插畫工作。在繪製許多房屋圖片的同時，我參考不少施工範例的平面圖和資料，對於熱效率思考詳盡的建築設計讚嘆不已。

前真之／松尾和也／水上修一／岩前篤／今泉太爾／
竹內昌義／伊礼智／森みわ／三浦祐成 著
伊藤菜衣子（生活方式冒險家）編集
1,500日圓（未税） 新建新聞社
2016年8月發行

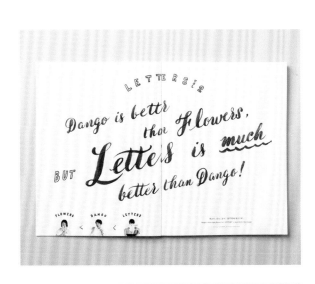

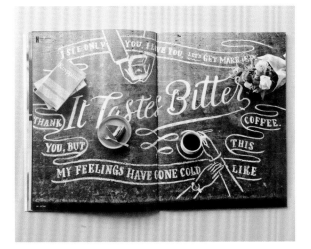

LETTERS

手紙社不定期發行的雜誌《LETTERS》的第2期，
以「某個男子的戀情」為主題，藉由手繪文字表現了
略帶苦澀的愛情故事。也負責繪製「比起花、比起團子，更期待來信」的卷頭文字和目錄頁。

第2期
1,600日圓（未稅）手紙社
2016年8月發行

ILLUSTRATION

157

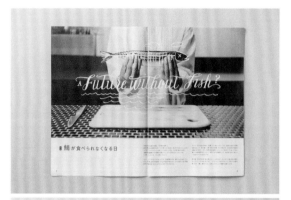

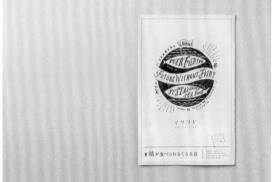

Vol.1 特集：無法吃鯖魚的日子／2017年1月發行

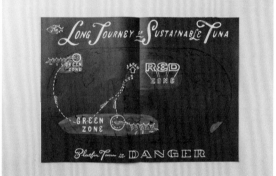

Vol.2 特集：無法吃鮪魚的日子／2017年5月發行

ISARIBI（漁火）

「日本人總有一天會無法吃魚！？」為了讓人不抗拒地接受這樣具衝擊性的內容，在插圖中加入了幽默的元素，也將永續漁業的系統圖像化，以便於讀者容易理解。

繡出CHALKBOY的手繪圖案

收錄了共五十張圖片，包含至今所繪製的圖，以及為
了此書特地繪製的作品。手繪和手工刺繡的共通點在
於都擁有機械所無法呈現的韻味，成品比想像中更為
優秀，全書讓人湧現了裁縫欲望！

CHALKBOY 圖案設計
1,400日圓（未稅）學研Plus
2017年11月發行

ILLUSTRATION

159

2015年8月號

2015年9月號

2015年11月號

2016年7月號

2016年9月號

2016年10月號

2017年2月號

2017年4月號

2017年12月號

nice things.

自2015年4月號起的每一期都有下期預告。以
CHALKBOY特有的方式解說主題，並繪製成圖畫，
將當下想到的事情編寫成專欄文字。因為這本雜誌，
每個月都能有機會定期進行思考，實在很難能可貴。

741日圓（未稅）Medium

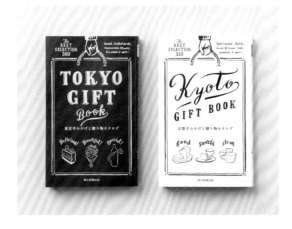

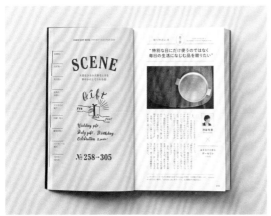

東京伴手禮&贈禮型錄（2016年6月發行）
京都伴手禮&贈禮型錄（2016年10月發行）

手冊中記錄著滿滿的美好禮品，封面也配合「禮物」的主題，設計出手提袋的意象。東京是在黑底上以工整的字體呈現出帥氣感，京都則在白底上以柔韌的字體反應地方風情，兩者以相同格式維持系列的連貫性。

各1,200日圓（未稅）朝日新聞出版社

關西美食手帖

以鋼筆繪製線稿後進行上色，難得以這麼多顏色進行插畫。在「Cafe之章」中，像女孩這樣一邊看書一邊喝茶的情境真不錯，我一邊想像著一邊繪製；在「Lunch之章」裡則畫上將手伸到隔壁盤子的模樣，表現出貪吃的感覺。

750日圓（未稅）京阪神L Magazine
2016年3月發行

ILLUSTRATION

161

公告傳單幾乎都是以鋼筆繪製。部分上色有助於提升吸引
力，固定會直接將舉行活動的建築和體驗式講座的內容化為
圖像。我重視的是可馬上吸引人們的目光，即使無需閱讀文
字，也能夠達到傳遞訊息的效果。

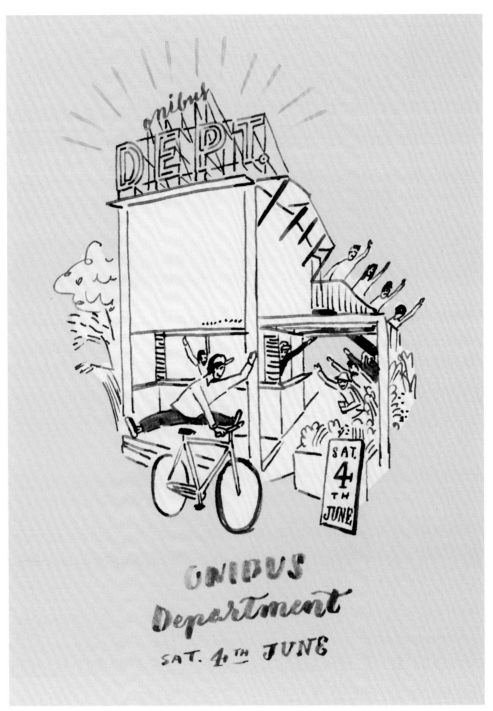

ONIBUS Department／ONIBUS COFFEE NAKAMEGURO・東京

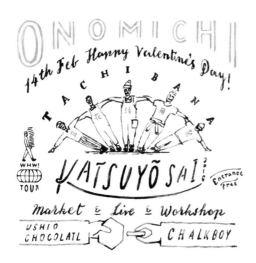

立花活用祭／USHIO CHOCOLATL・廣島

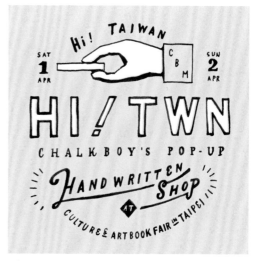

理想的文具展 POP-UP SHOP・台灣

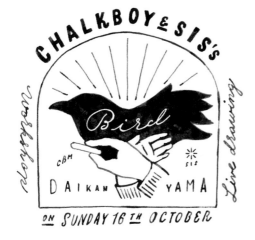

體驗式講座＆實境繪圖秀／DAIKANYAMA Bird・東京

週年紀念活動／foodscape！・大阪

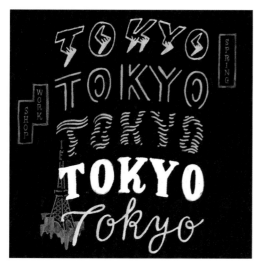

SPRING體驗式講座巡迴公告

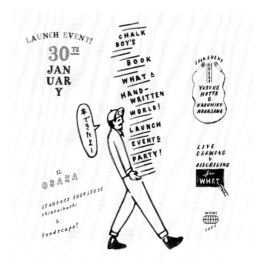

《黑板手繪字＆輕塗鴉》發表會／foodscape！・大阪

ILLUSTRATION

163

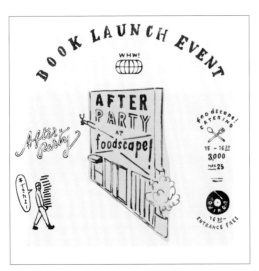

《黑板手繪字＆輕塗鴉》發表會／foodscape！・大阪

實境繪圖秀／NORITAKE之森・愛知

體驗式講座＆實境著色秀／POP-UP LIBRARY・愛媛

體驗式講座＆演說活動／山本寫真機店・山口

大人的BUNKASAI！／E-MA・大阪

體驗式講座／ONIBUS COFFEE NAKAMEGURO・東京

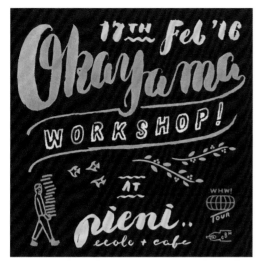

體驗式講座／Pieni..ecole ＋ cafe・岡山

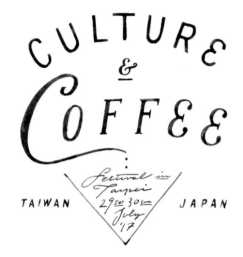

CULTURE & COFFEE FESTIVAL IN TAIPEI・台灣

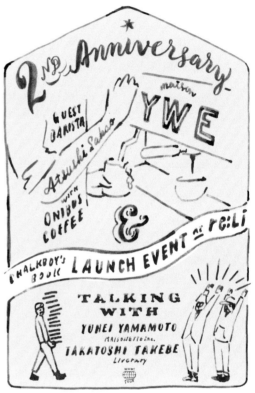

週年紀念活動／re:Li・愛知

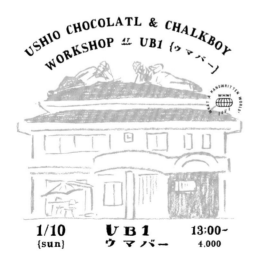

體驗式講座／馬場・德島

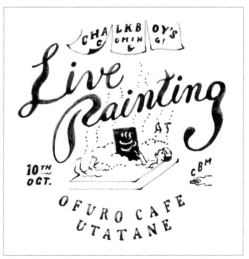

實境著色秀／溫泉cafe utatane・埼玉

體驗式講座／cafe & books bibliothèque FUKUOKA
TENJIN・福岡、KUMAMOTO TSURUYA・熊本

體驗式講座／foodscape!・大阪

體驗式講座／EUREKA・岐阜

體驗式講座／terzo tempo・高知

體驗式講座／D&DEPARTMENT北海道・北海道

體驗式講座／MINOU BOOKS & CAFE・福岡

這是貼在飯店內的海報，目的在於公告樓層和營業時間，活潑的插圖希望能讓人看了會想繼續光顧。人物的設計反應出不同的顧客階層，希望能帶來共鳴。「以圖畫傳達」的方式跨越了語言，在外國人眾多的場合上可達到很好的傳宣效果。

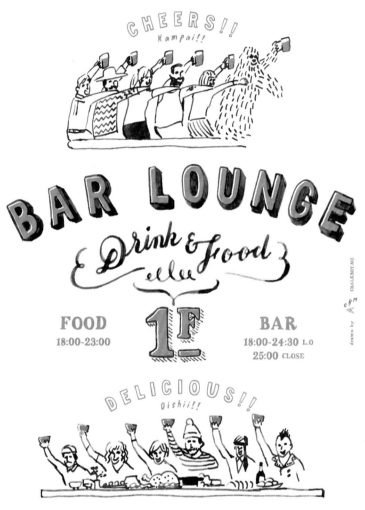

BAR LOUNGE海報／Nui. HOSTEL & BAR LOUNGE・東京

BAR LOUNGE海報／CITAN・東京

ILLUSTRATION

167

創作標誌時，我會盡力瞭解店家的理念和故事，最後再以極簡化的方式進行設計。Tanigaki是一間居酒屋，所以我使用了酒杯圖案，並以A和I點綴畫面。

Tanigaki · 兵庫

ASTROLLAGE

THE CUPS · 名古屋

The Anchor · 神戶

WILDMAN BAGEL · 廣島

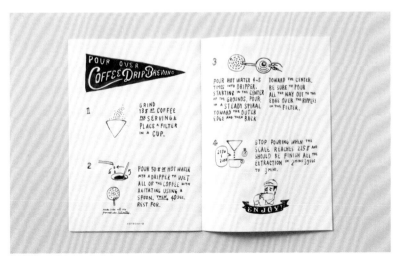

ROASTING

這是一本以鋼筆繪製的ZINE，主要是因應台灣舉辦的活動CULTURE & COFFEE所繪製。在這本小誌中，讀者可以認識到ONIBUS COFFEE的坂尾篤史先生所慣用的機器，見識他如何沖出一壺美味的咖啡，而且連他喜愛的女性類型都能知道。

ILLUSTRATION

169

PRODUCT

商品

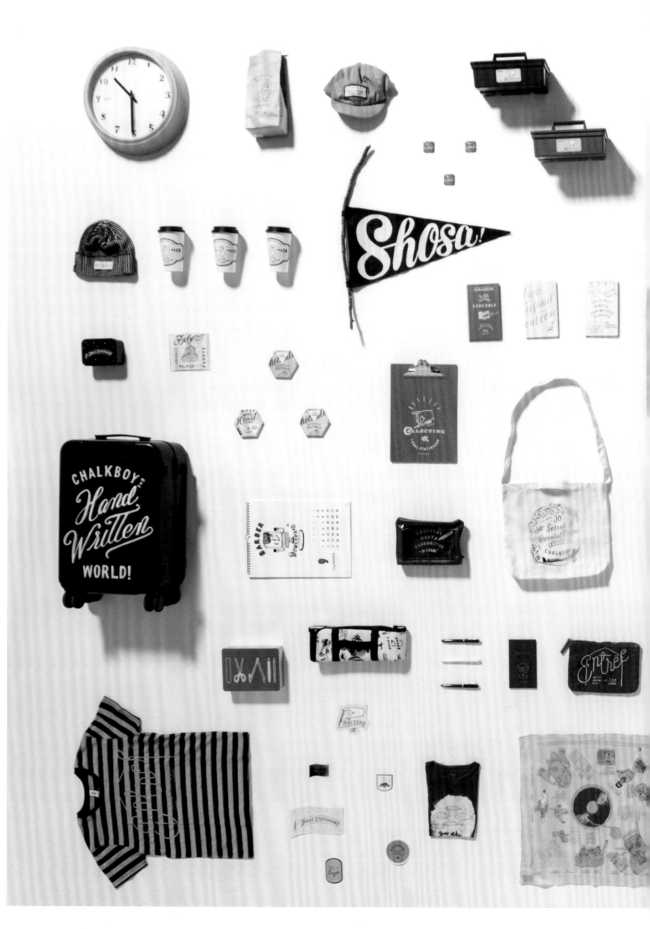

172

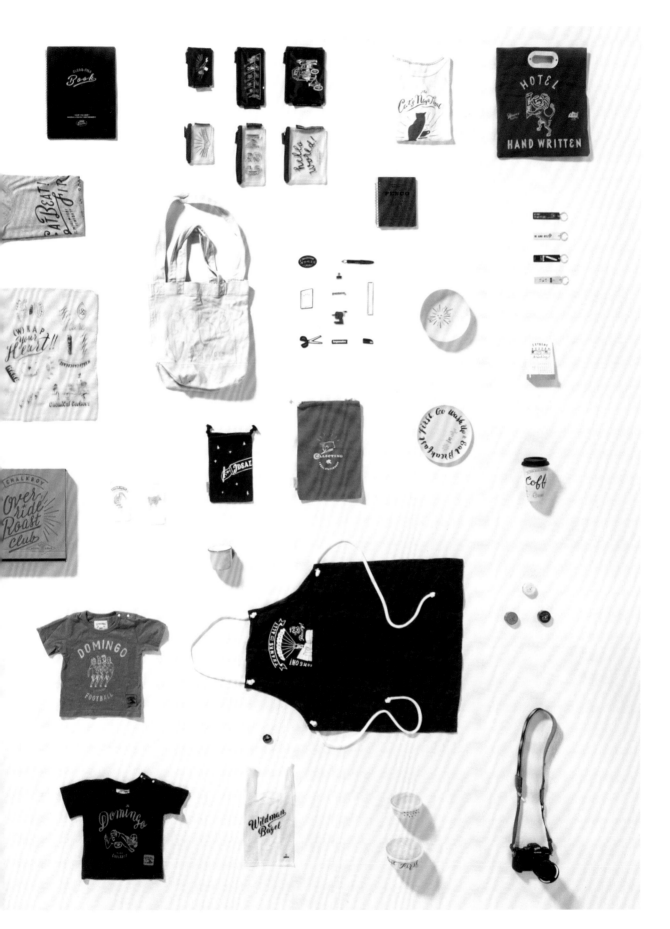

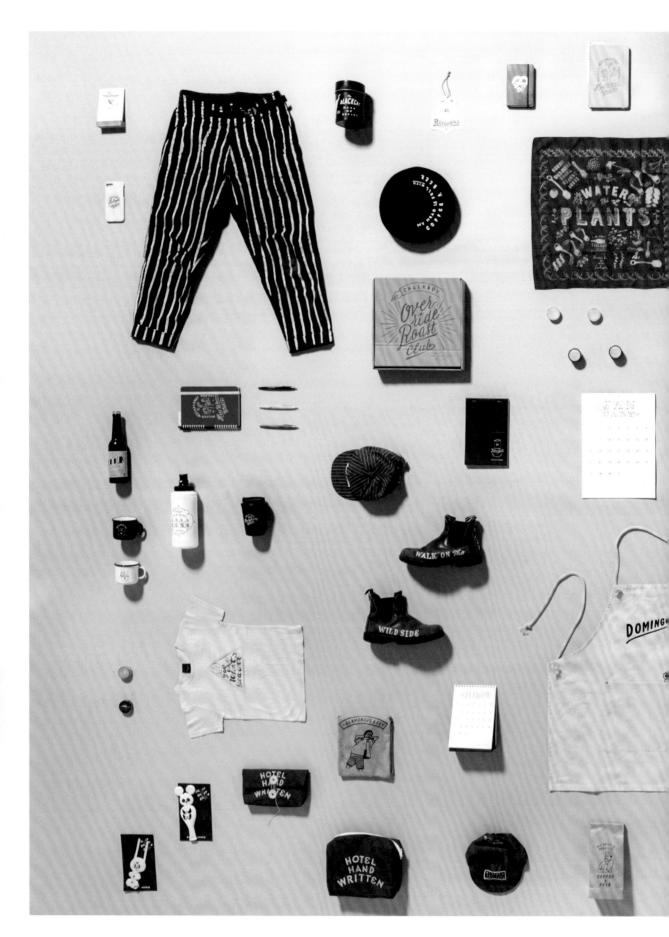

174

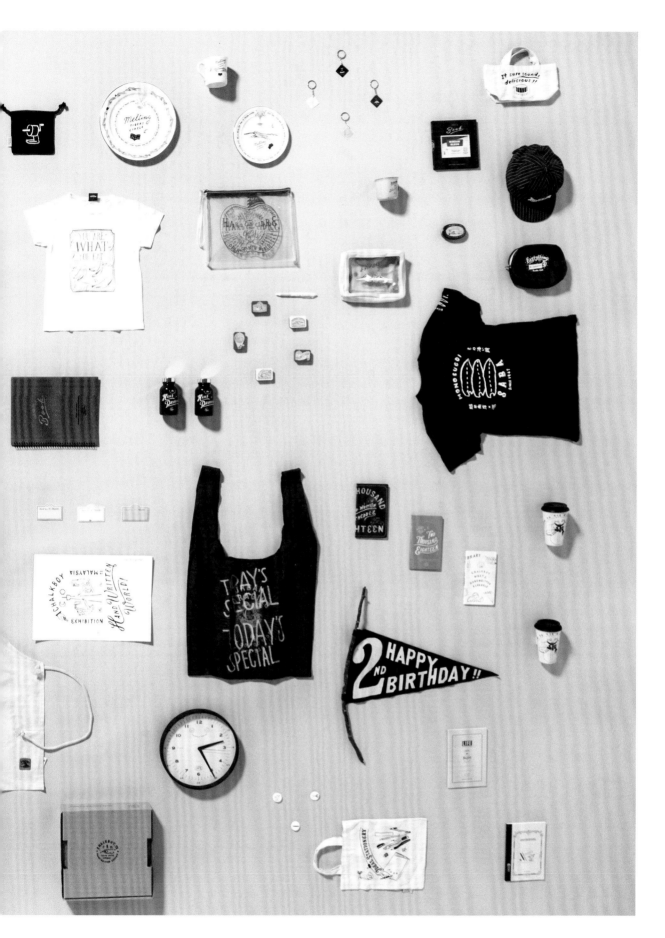

PACKAGE

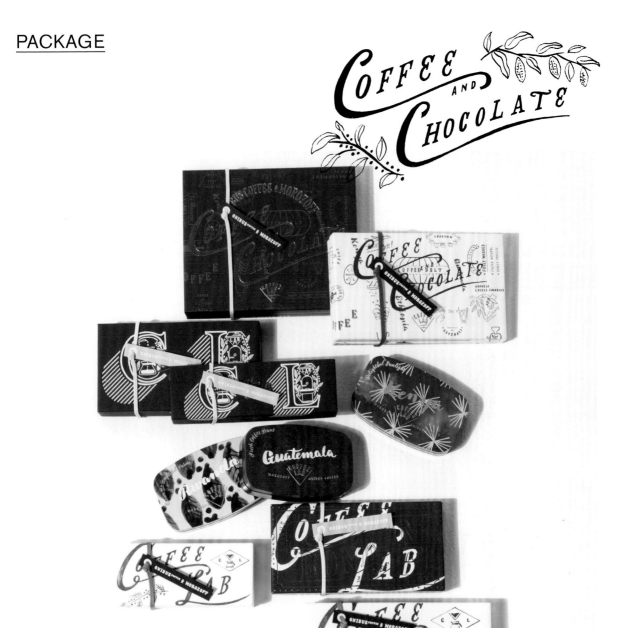

2018 ST.VALENTINE'S DAY

2017 ST.VALENTINE'S DAY

Morozoff

Morozoff×ONIBUS COFFEE×CHALKBOY
情人節限定巧克力包裝

老牌西點製造商Morozoff推出情人節限定巧克力COFFEE LAB，我擔任包裝設計。採用ONIBUS COFFEE咖啡豆的系列，畫材分別使用了粉筆、鋼筆、墨水筆，嘗試無數次，尋找最適合搭配的印刷方式和紙張，最後呈現出上圖的成品。包裝上燙金的粉筆文字是2017年的COFFEE BONBON，這是製作時不小心弄錯的圖層，但覺得效果很好，於是就採用了這樣的設計，包裝既能呈現出黑板的質感，又同時有巧克力糖的高級感。ONIBUS BEANS的部分則是使用較不常見的水彩畫風。

176

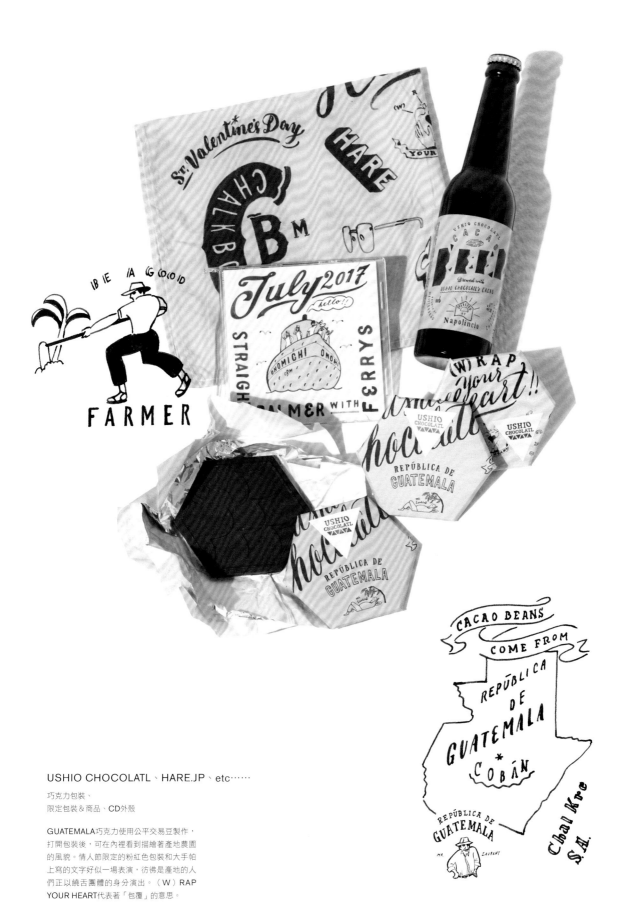

USHIO CHOCOLATL、HARE.JP、etc……

巧克力包裝、
限定包裝＆商品、CD外殼

GUATEMALA巧克力使用公平交易豆製作，
打開包裝後，可在內裡看到描繪著產地農園
的風貌。情人節限定的粉紅色包裝和大手帕
上寫的文字好似一場表演，彷彿是產地的人
們正以繞舌團體的身分演出。（Ｗ）RAP
YOUR HEART代表著「包覆」的意思。

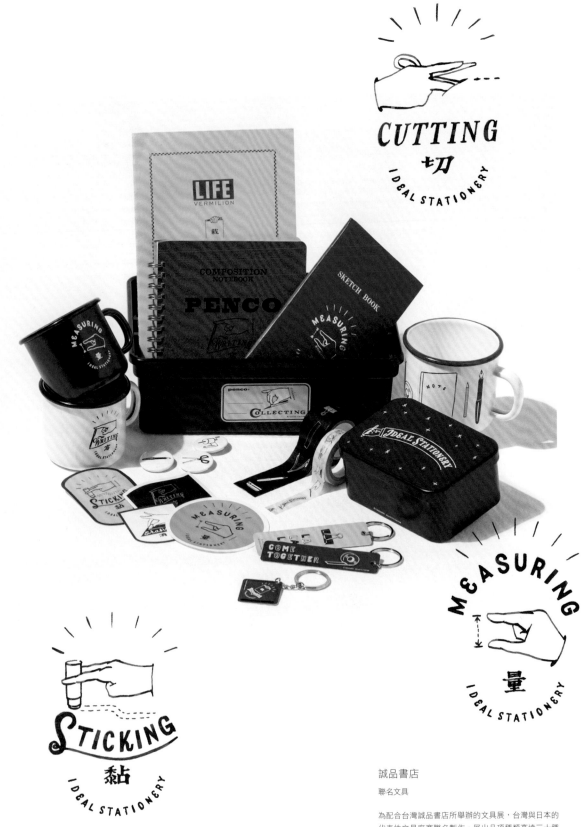

誠品書店

聯名文具

為配合台灣誠品書店所舉辦的文具展，台灣與日本的
代表性文具廠商聯名製作。展出品項種類高達三十種
以上！設計上力求將「切・量・黏」這些文具關鍵字
圖像化。

Greeting Life

HELLO SERVICE系列、
日記本、月曆

與雜貨廠商Greeting Life的合作系列，
品項包括文具和波奇包，以「如果美
國家庭賣場販售的日常用品都是手繪圖
案」為主題。連手帳本中的方格紙格線
都是手繪，CHALKBOY最推薦的是世
界地圖頁。

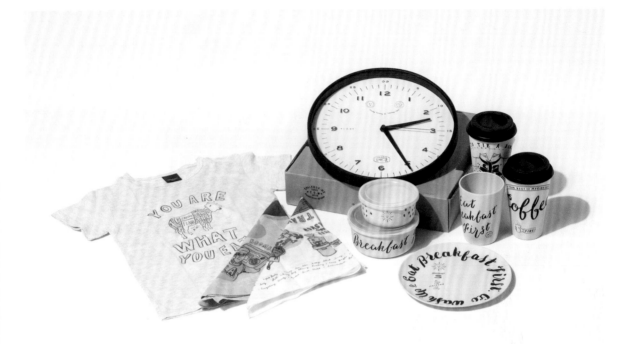

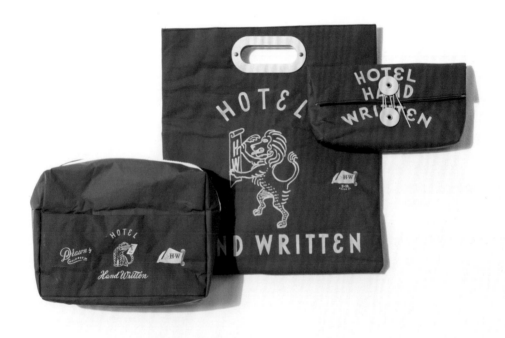

（上）

UNICOM

雜貨

從雜貨到服飾，UNICOM進行多元經營，和他們合作
的品項包括：寫上自來水筆藝術字的竹纖維餐具、時
鐘、T-shirt和大手帕等。

（下）

岩嵜紙器

波奇包、包包

波奇包和包包使用的獨家素材來自於包材廠商「岩嵜
紙器」。書末的ZINE中描繪有夢想中的飯店，我就是
以該飯店客房備品為概念進行圖文創作。

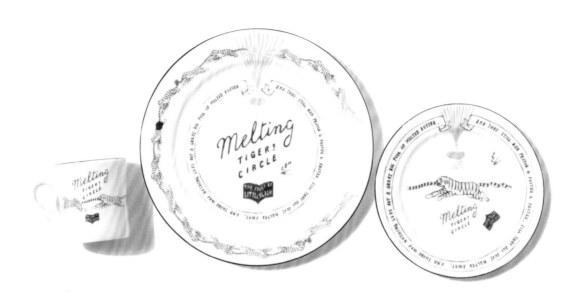

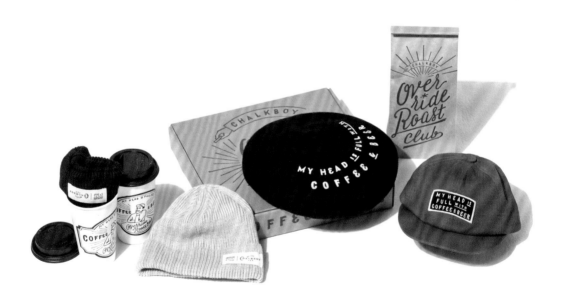

（上）

Floyd

餐具

和Floyd合作，將鋼筆繪製的圖片直接燒製在陶器上。
這些創作也是扣合著本書後面的ZINE，以該飯店餐廳
所使用的餐具進行發想。

（下）

override

帽子

和帽子專賣店override合作，連包裝都很講究。棒球
帽的包裝是咖啡豆紙袋，貝蕾帽的包裝是披薩盒，針
織帽的包裝則是外帶杯。

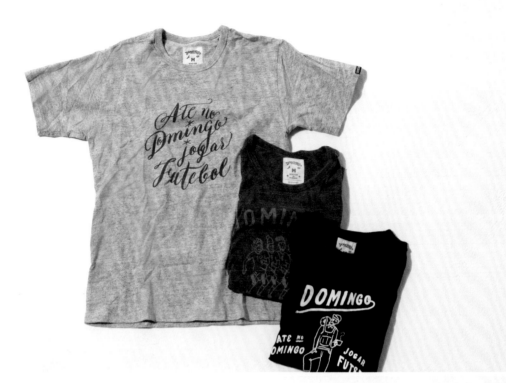

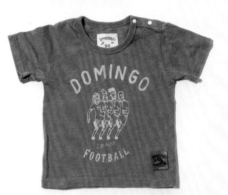

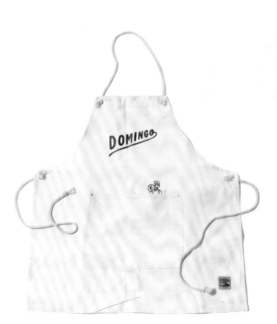

DOMINGO（LUZ e SOMBRA）

CHALKBOY系列

和經營足球服飾的LUZ e SOMBRA姊妹品牌
DOMINGO合作。以「星期日」為主題，製作一系
列的親子服飾。其中大量使用符合假日心情的快樂插
圖，以及CHALKBOY所擅長的慵懶角色。

VARIETY GOODS

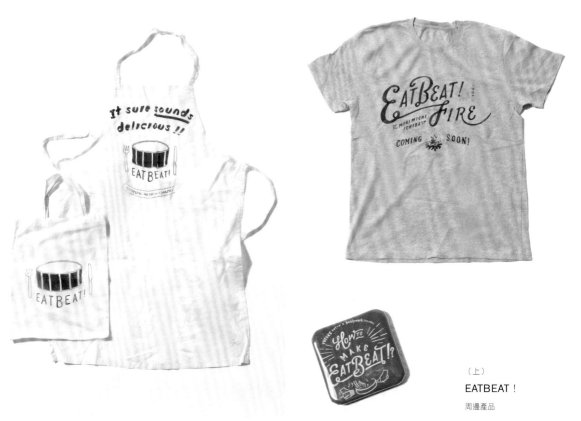

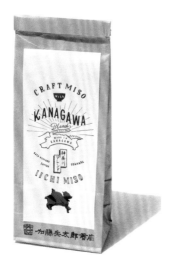

（上）
EATBEAT！

周邊產品

「EATBEAT！」歷年來舉辦的活動所製作的各種周邊商品。繪製以刀具作為太鼓鼓棒的插圖時，我還沒使用CHALKBOY的名稱，算是早期所畫的珍貴畫作。

（左下）
加藤兵太郎商店

味噌包裝

在神奈川・小田原經營一百六十年的老字號味噌店，以縣產原料製作的特別逸品。可窺伺味噌的小窗也作成了神奈川的地圖形狀。

（右下）
ONOMICHI U2

紙膠帶 ver.CHALKBOY

ONOMICHI U2是尾道具有指標性的複合式場所。紙膠帶上畫了檸檬或自行車等具有地方特色的插圖。

無論是紀念商品、限定商品，或是特別企劃等，受邀
與商店和品牌合作，個人備感榮幸。設計會著重於特
殊性，且不偏離CHALKBOY的風格。

NORITAKE之森／複合施設
開幕活動包

Rico／瘦身中心
會員限定商品

THE APARTMENT STORE／雜貨鋪
一週年紀念T-shirt

bibliothèque entrée／快閃店櫃位
開幕紀念商品

Select 30／雜貨鋪
CHALKBOY包包

LaLaBegin／雜誌
×Hmmm!?STATIONERY／文具系列
聯名鋼筆

&EAT／咖啡館
一週年紀念包

monosugoishop／食品
T-shirt

TODAY`S SPECIAL／雜貨鋪
2016秋冬市場包

WILDMAN BAGEL／貝果店
購物包、杯套、限定徽章

KUZUHA MALL／購物中心
重新開幕紀念商品

Afternoon tea／咖啡館＆家飾用品店
×Cat`s ISSUE／網路媒體
T-shirt、馬克杯

EXHIBITION GOODS

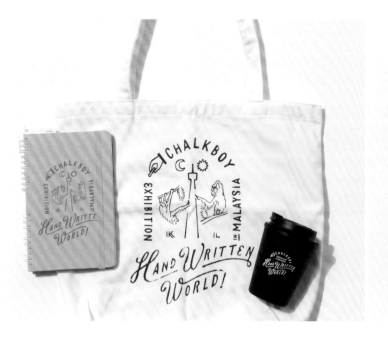

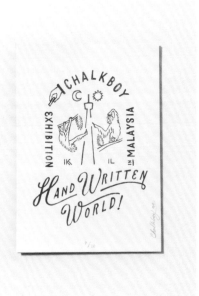

（上）

Hand Written World! Exhibition
行事曆、提袋、杯子、海報

馬來西亞的創意集團TAP所製作的行事曆，特製了
CHALKBOY版本，並限定販售。海報也是印有編碼
的限量印刷。

（左下）

INK BLUE Exhibition
迷你瓶

以鋼筆繪製的作品作為展示特點，因此會令人聯想到
墨水瓶。用途廣泛的小瓶子剛好可裝入100g咖啡豆。

（右下）

HAND-WRITTEN SHOWCASE
月曆、杯子

月曆是參展畫家全體的藝術創作，而且因為有十八個
人，所以設計了十八個月。每人一個月，輪番上陣。
印刷在馬克杯上的標誌也是畫家聯合創作而成。

從手工印刷的T-shirt到印有標誌的帽子，這些產品都
是在活動中所販售的歷代獨家商品。足球隊Escape的
制服也有標誌與徽章的設計。

ADVERTISEMENT

廣告

ADVERTISEMENT

KIRIN

HARD CIDRE／酒精性飲料

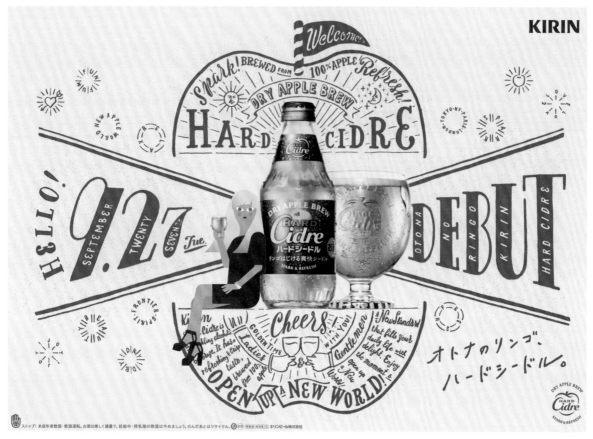

2017年發售時張貼在車站的海報

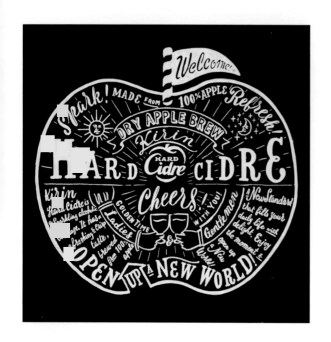

文字填滿於蘋果框中，以藝術字描繪出蘋果酒的魅力。保留黑板手繪和粉筆質感，將主色轉換為綠色，上下啪擦地一分為二，展現暢快感！

創意總監：中村真弥
藝術總監：堤 裕紀、岡本彩花
文案企劃：中村眞弥、姉崎真歩
設計：小林るみ了
攝影：青山たかかず
繪圖：CHALKBOY、土谷尚武（人物）

190

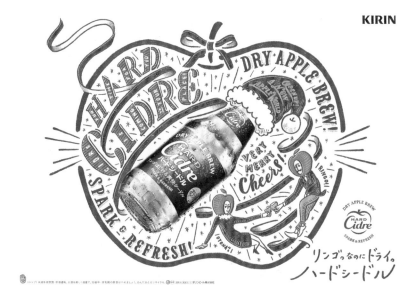

KIRIN

分別採用了聖誕帽、花環、聖誕樹這些聖誕圖案，並且使用緞帶裝飾。在文字之中又寫上小文字，同時加入了應景的霓虹燈飾，以及讓人聯想到碳酸氣泡的閃爍裝飾。

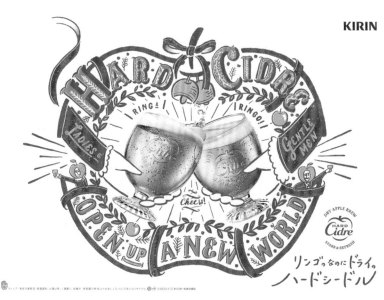

KIRIN

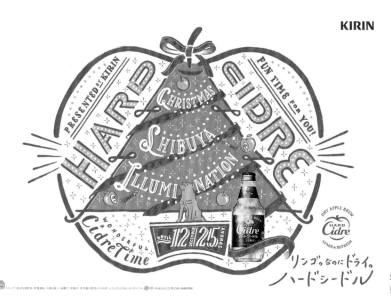

KIRIN

2017年
聖誕節限定海報

2016年秋季原創貼圖

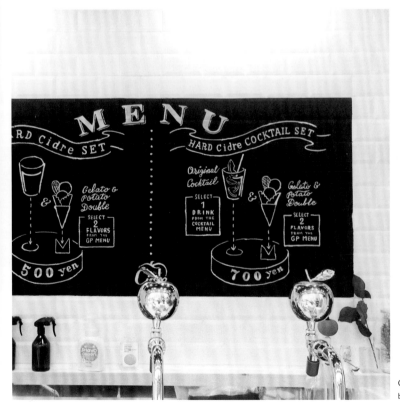

OMOTESANDO CIDRE
by KIRIN HARD CIDRE

（上）
角色名為Mr. RINGO和Mrs. Apple。刻意呈現出酒精性飲料的感覺，從成年人談話的觀點切入。

（下）
快閃店活動期間的藝術文字裝飾。先塗裝磁磚牆面製成黑板畫布，再寫上餐點解說。

CASIO

G-SHOCK／手錶
TOUGH BOY WITH COFFEE宣傳活動

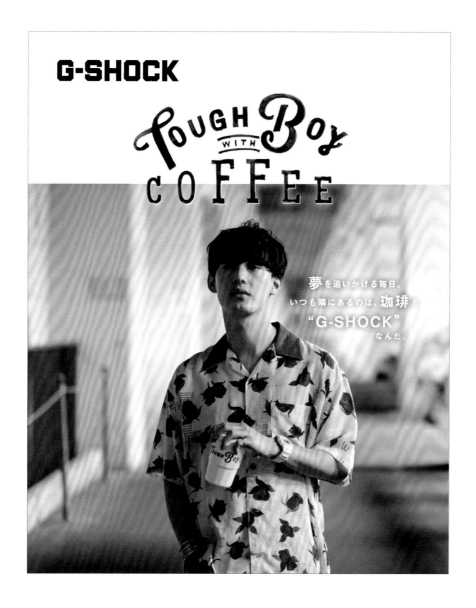

以「G-SHOCK、咖啡、夢想」為關鍵字，延伸設計出宣傳活動LOGO。這是三人合作的成果，包括辭去工作來到東京以音樂人身分活躍的向井太一，以及發跡於社群網站轉職成攝影師的保井崇志，和從打工變成專業畫家的CHALKBOY。

照片：保井崇志／模特兒：向井太一

婚禮
與會規則説明影片

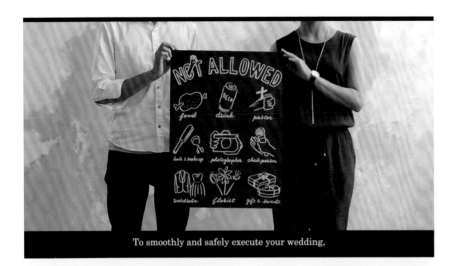

企劃・腳本・演出：FURI×（furikakeru）
影像：THE HARVEST

把直到婚禮當天為止的流程繪製成雙六棋
形式的行程表，還製作了「注意事項黑
板」，叮嚀來賓不可攜帶入場的物品。將
原本難以理解的規則，藉由影片明快而有
趣地傳達給觀眾。

CAINZ

Pet's one／寵物服飾
TV CM

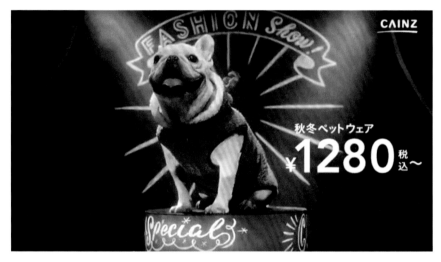

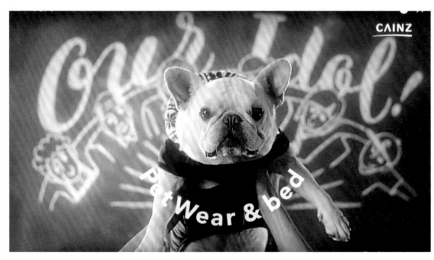

導演：片山宏明
攝影：福本 淳

在片長約三十秒的廣告之中，出現了
七塊黑板背景和手繪的小道具。從影
片也延伸出同系列的社群網站宣傳活
動，黑板所畫的藝術文字同時使用於
Instagram的相片邊框。

KUZUHA MALL

購物中心
週年紀念＆重新開幕宣傳活動

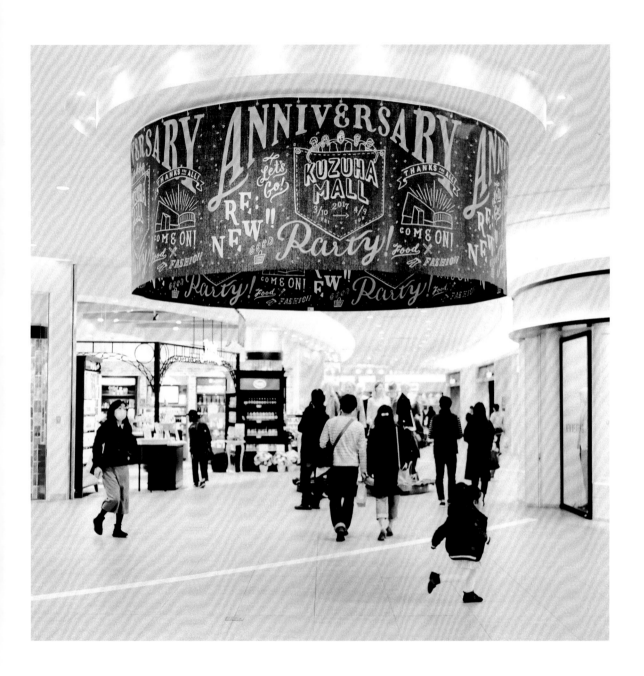

為了能在不同外形的物體上呈現廣告，
包括圓柱、電梯門等，製作了好幾個可
組合替換的插圖和標誌，靈活地進行配
置。設計時著重呈現熱鬧的歡樂感，希
望為館內帶來相應的氣氛！

PROFILE：CHALKBOY／チョークボーイ

在咖啡店打工時，每天畫著黑板，
發現自己愈來愈樂在其中，
等到回過神來已經變成了主要工作。

以東京為據點，
前往全世界有黑板的地方創作。
最近也開始在黑板以外的物品上，
使用粉筆之外的畫材作畫。
我是CHALKBOY，來自關西。

URL：www.chalkboy.me
INSTAGRAM：chalkboy.me
MAIL：zzz@chalkboy.me

手作 良品 83

黑板手繪字 & 輕塗鴉2

CHALKBOY黑板手繪創作305

作　　　者／チョークボーイ
譯　　　者／周欣芃
發　行　人／詹慶和
總　編　輯／蔡麗玲
執　行　編　輯／李宛真
編　　　輯／蔡毓玲・劉蕙寧・黃璟安・陳姿伶・陳昕儀
執　行　美　編／韓欣恬
美　術　編　輯／陳麗娜・周盈汝
出　版　者／良品文化館
發　行　者／雅書堂文化事業有限公司
郵政劃撥帳號／18225950
郵政劃撥戶名／雅書堂文化事業有限公司
地　　　址／220新北市板橋區板新路206號3樓
電　　　話／(02)8952-4078
傳　　　真／(02)8952-4084
網　　　址／www.elegantbooks.com.tw
電　子　郵　件／elegant.books@msa.hinet.net

2019年1月初版一刷　定價480元

國家圖書館出版品預行編目資料

黑板手繪字&輕塗鴉2：CHALKBOY黑板手繪創作305 / チョークボーイ作；周欣芃譯.
-- 初版. -- 新北市：良品文化館出版：雅書堂文化發行, 2019.01
　　面；　公分. --(手作良品；83)
譯自：すばらしき手描きの世界. 2
ISBN 978-986-96977-6-7(平裝)

1.插畫 2.美術字 3.繪畫技法

947.45　　　　　　　　　　　　　　　107022405

すばらしき手描きの世界2
© CHALKBOY 2018
Originally published in Japan by Shufunotomo Co., Ltd.
Translation rights arranged with Shufunotomo Co., Ltd.
Through Keio Cultural Enterprise Co., Ltd.

經銷／易可數位行銷股份有限公司
地址／新北市新店區寶橋路235 巷6 弄3 號5 樓
電話／(02)8911-0825
傳真／(02)8911-0801

STAFF

設計　　漆原悠一（tento）
攝影　　新井"Lai"政廣
　　　　（封面、p.3～15、p.20～31、p.60～63、p.86～97、p.134、p.136、p.140～143）
　　　　本 秀也（p.49）
　　　　田中秀典（p.64）
　　　　守口駿介（p.115）
　　　　桑島薰（p.72、p.152～153）
　　　　千葉 充（p.144～147）
　　　　三村ひかり（p.149）
　　　　チョークボーイ（作品例、p.50～56、p.126～134、p.140～141）
　　　　佐山裕子、柴田和宣（主婦的友社寫真課）
企劃・編輯　西尾清香
責任編輯　東明高史（主婦の友社）

SPECIAL THANKS

Sara Gally
宮本洋平
河合千鳥、富士枝美咲、本 秀也
菊地 徹
小林宏明、Purveyors的各位
中村真也、宮本 篤、USHIO CHOCOLATL的各位
鈴木�horumon平、山城 徹、
MIKOTO屋體驗之旅的每位成員
HAND-WRITTEN SHOWCASE相關的所有人
委託CHALKBOY的各位
我的家人吉田裕子、所作

Epilogue

おわりに

尊敬するバックミンスター・フラーの「自分は自分の人生を
かけた実験の実験台である」という考えは、当時高校生
だった僕の人生観を揺るがし、僕の人生をも実験台
にしてしまいました。

　以来ずっとリサーチ→実験→考察のループにハマって
います。このループは、考察することによって前回の実験よりも
少しだけ、あるいは大幅に進歩して
上向きの螺旋構造になってる
気がします。そしてときにこの
ループは竜巻のような大きな
うねりになり、人や社会を
飲み込んで発展していくんだ
と考えます。流行がカルチャーに
なるためには、きっとこの竜巻の
ようなうねりが必要なんでしょう。
僕は実験を進めます。
　まさか自分が作品集を発表するような人生を歩むなんて
思ってもみませんでしたが、この本が僕の作品を待って
くれている人たちに喜んでもらえること、そして自らを
自分の人生の実験台にしてしまっている同胞たちに
役立ててもらえることになればとてもうれしいです。

Chalkboy.me

後記

我所尊敬的巴克敏斯特・富勒說：「自己就是賭上了自我人生所進行實驗的對象。」
這種想法震撼了高中時期的我，讓我也決定要以自己的人生作為實驗對象。
自此之後，我便一直熱衷於調查→實驗→審視的循環。在這樣的循環裡，因為懂得審
視，所以每次實驗都會比之前稍微或大幅進步，人生形成向上的螺旋。有時我認為，
這個循環會如同龍捲風般，成為巨大的浪潮，將人和社會吞噬，以此進行發展。一時
的流行要成為慣有的文化，一定需要像這種龍捲風般的浪潮吧？我正持續地實驗中。
雖然從沒想過自己有一天會發表作品集，但是如果本書能夠讓正在等待我的作品集的
人們感到欣喜，並且給那些正以自己的人生進行實驗的人們帶來力量，我會很開心。

HOTEL HAND WRITTEN

IRASSHAI MASE
WELCOME TO HOTEL HAND-WRITTEN

歡迎光臨 HOTEL HAND-WRITTEN！

HOTEL FACADE
AND
LOCATION

HOTEL HAND-WRITTEN不走豪華路線，入口就位在商店林立的道路上。

FLOOR GUIDE AND RESTAURANT

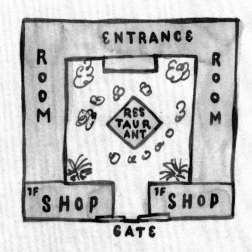

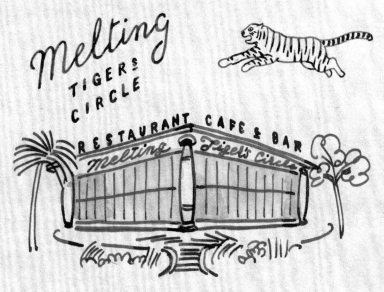

走入大門，中庭設有餐廳Melting TIGERS CIRCLE。

PROUD OF OUR EMPLOYEES

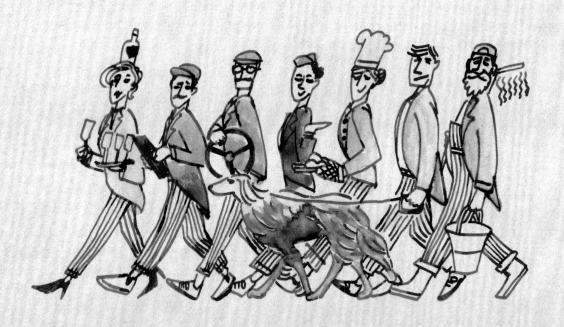

KAMPAI GIRL CHALK BOY PARKING BOY ELEVATOR GIRL BAKE GIRL PET BOY MOP BOY

飯店引以為傲的員工們。

AMENITIES AND GOODS

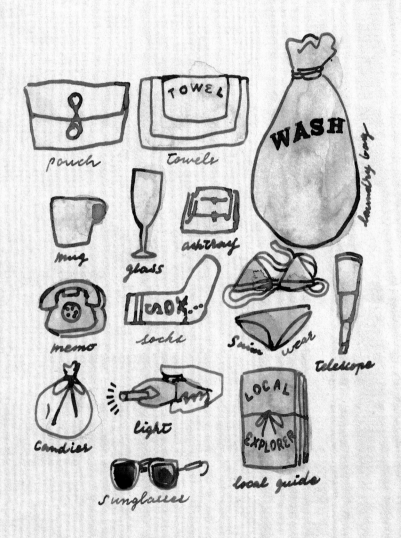

pouch

towels

WASH

laundry bag

mug

glass

ashtray

memo

socks

swim wear

telescope

candies

light

LOCAL EXPLORER

local guide

sunglasses

客房備品&商品皆很豐富，襪子意外地很受歡迎。

LAYOUT AND MINIBAR

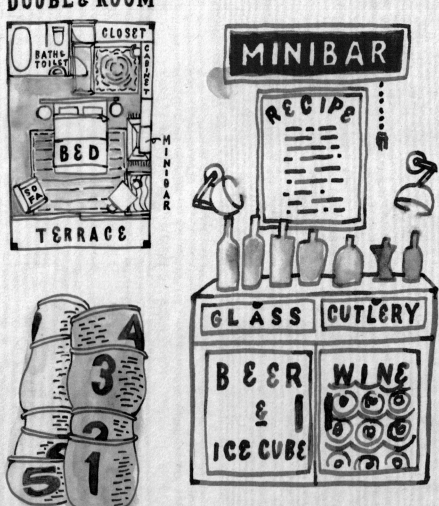

房內設有迷你酒吧，籃子上標有數字，十分便利。

BED ROOM AND WRITING TOOLS

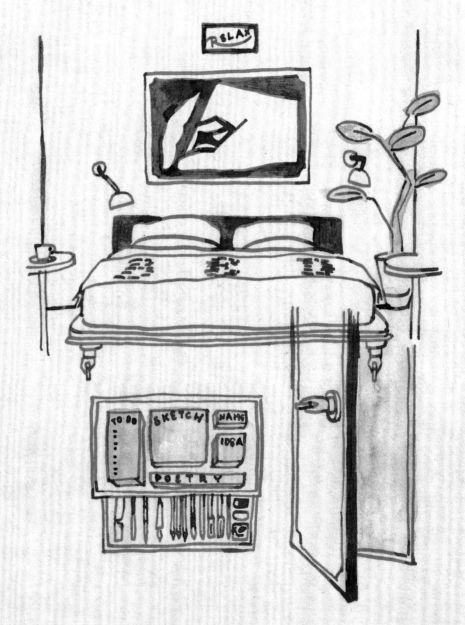

畫圖工具齊全，簡直世界一流！

WE LOOK FORWARD TO WELCOMING YOU BACK.

HOTEL

HAND
WRITTEN

2-18
NAGAE ST.

還要再來喔！